U0040236

Beautiful Experience

溫德斯
談
藝術

塞尚的畫素
與觀看藝術家的眼光

DIE PIXEL
DES PAUL CÉZANNE

文・溫德斯
WIM WENDERS

譯——趙崇任
und andere Blicke auf Künstler

目錄

「思考與表達，需要一輩子的時間……」

路・瑞德（Lou Reed），〈有一點愛〉（Some Kinda Love）

編者前言

文・溫德斯曾說過，他其實想成為畫家或作家，但下不了決定。然而，成為電影創作者同時體現了兩者，而書寫是他創作過程中相當重要的一部分。

他創作的各個面向都有人感到好奇，因此從劇本寫作、電影製作、攝影、場景含義、影像邏輯、電影院的意義到歐洲文化認同，溫德斯都曾在演講、散文與書籍中談過，甚至被翻譯成十六種語言出版。

文・溫德斯在過去二十五年來不斷地嘗試書寫其他的藝術家，而本書集結了他未被統整、亦尚未在德語世界出版的文章。這些文章與創作的重要性在於，它們對溫德斯有特殊的意涵，並啟發了他的創作靈感。溫德斯會探索藝術家的視野、創作方法與態度，並分析他們是「如何做到」的：為什麼安東尼・曼（Anthony Mann）的西部電影讓年輕的溫德斯可以如理解語言般理解電影？其中哪裡「與眾不同」？若想成為詹姆斯・納赫特韋（James Nachtwey）那般的

見證攝影師，得「從什麼角度做什麼」？碧娜・鮑許（Pina Bausch）的「特殊視角」為何？芭芭拉・克雷姆（Barbara Klemm）對於「語言」又有什麼見解？溫德斯之所以提出這些實在的問題，是因為他自己也不知道答案——而他嘗試透過書寫去尋找。在溫德斯「觀看藝術家的眼光」中，他自己也成為了被觀看的對象。

書中每篇文章都有特定且具體的動機，例如前言、引言、生日祝賀、頌詞（溫德斯會在演說前寫下講稿）等。這些文章都是「導演剪輯版」，亦即完整地呈現了日後被修改的部分，並以非正寫法寫成。如 Daß 就是舊式寫法[1]，而文・溫德斯在為本書撰寫「使用指南」時，提及了他如此書寫的原因：Daß 與左右對齊一樣，都關乎一名作家寫作的「文字形象」特性。顯然對他而言，寫作也是一種涉及視覺的行為。

安內特・芮斯科（本書德文版編輯）

1 德文字母 ß 等同於兩個 s，而 Daß 一字如今寫為 Dass。（譯註）

我寫故我思

有些人總是思緒清晰，

也有些人不善思考，

並總是一下子就迷失了線索，

以至於必須重新開始。

我也是這樣的人。

唯有寫作，

能讓我徹底釐清事物。

凝視著眼前寫下的文字，

我的思緒會逐漸清晰。

我相信，

這是我如此注重視覺的原因，

而這個感官功能也越發銳利。

只要能「看見」思緒內容，

我便能自由思考，

而筆下形象化的思路，

能幫助我持續前進。

我在書寫時，

筆下的文字並沒有預想好的形象，

除了潦草的筆跡之外（誰叫我是醫師的兒子）。

這也是因為，

書寫是我思緒的一部分，

沒有辦法在成形前就對外示人。

我有很長一段時間，

試圖規律地記錄下夢境內容，

而且是在深夜。

每次都昏昏沉沉且半夢半醒，

但我還是逼著自己堅持下去。

隔天早上醒來後，

往往會發現筆跡凌亂，

因此它們淪為了空洞的符號。

如同夢境，

會在起床後的每一秒逐漸消逝，

且永遠無法挽回。

除非偶爾能抓住夢境的尾巴，

以及零星的片段，

並將那些片段，

作為某種誘餌，

拉回更多的記憶片段，

進而將它們從虛無中拯救出來。

若隔天早上醒來後，
完全記不得任何夢境內容，
我會長時間困惑地盯著紙上抽象的文字，
但那些筆跡所構成的形象，
往往無法與具體的文字連結，
因此夢境遺留下的線索失去了意義。

由於筆跡的問題，
（尤其距離書寫的當下有一段時間）
我經常無法辨識具體的書寫內容，
（當然他人也無法）
因此我學到了教訓，
改用打字機寫作。
早期用的是多功能的攜帶式打字機，
而最後一台是紅色的好利獲得（Olivetti）牌打字機，
全都已退役且被我束之高閣。

之後我用了初始版的「文書處理器」。
而對於這款「文書設備」，
我的記憶猶新：
它的功能陽春，

以至於沒打幾行字，
便須印出或存檔，
才能夠繼續思考打字，
且只能印在感熱紙上。

那就像是一種看不見的墨水，
若紙張在燈光下放一陣子，
上頭的字便會消失得無影無蹤，
而記錄在上頭的思緒也會遭受波及，
並逐漸褪色。
（除此之外，
那種紙還有一個惱人的特點，
就是它們會不斷地捲曲起來，
好像是在堅持，
不讓人看見裡頭的內容。）

之後我有了真正的電腦。
因此在寫作與思考上，
都有了大躍進，
只是在克服了一個大震撼之後：
我用康柏個人電腦寫的第一篇文章，
隔天莫名地消失了，
連同我投入的思緒都再也找不回來，

一去不復返，

像是一場記不起來的夢。

幸好這種事只發生過一次，

因此我的書寫量較以往有所提升。

我會因無法入睡而在夜裡寫作，

或大清早與其他的時間。

我非常喜歡在旅途中寫作，

最喜歡在火車上與飛機上，

但也可以在計程車、市區電車與公車上。

旅館房間也是不錯的地方，

還有咖啡廳、公園長椅與公共圖書館。

狩獵高台也很好，

偶有獵人會將它架在森林外圍，

那毫無疑問是個理想的寫作地點。

陌生的環境，

有益於建構中的文章，

（例如現在這篇）

而不斷地變換環境也是一種樂趣。

有辦法讓思緒再更清晰嗎？我常如此自問。

不一定。

我已經養成了習慣，

在寫作時邊看著自己的思路，

例如你眼前這奇怪的文字排版，

就能帶給我很大的幫助。

它能展現具體的形象或肉眼可見的「思緒群」，

總之就是一種結構，

能以圖像的形式幫助我，

將思緒呈現在眼前。

我的排版與詩沒有太大關聯，

目的只是為思緒找到節奏，

讓它們能動起來，

就像是剪輯電影時，

要讓畫面可以流動。

我在理想狀態下會沉浸於思緒中，

而筆下的文字也會源源流出。

如同電影的非線性剪輯，

我能在電腦上縮短思緒內容，

或是增長、切換、擷取、特寫、刪除、

溶入、溶出、圈入圈出、移除……

在電腦上寫作時，

我思緒豐富的程度，

絕對不是「單純地思考」能夠形容的。
文字的形象與節奏能使思緒擺脫慣性，
進而產生跳躍。

我的第一篇短文發表於六〇年代，
是為《電影評論》（*Filmkritik*）所寫的。
那雜誌的尺寸不大，
每期都會印數千本，
但讀者只有聯邦德國的一小群電影愛好者。
出版者是恩諾・帕塔拉斯（Enno Patalas），
而撰文者通常是黑穆・費貝爾（Helmut Färber）
與弗立達・葛拉夫（Frieda Grafe），
兩位都是我心中關於書寫影像的典範。

一次我在文章附了一張圖，
取自一篇漫畫，
（也讓它「流進」這裡給你們看一下）
但我把窗外的景象剪了下來，
因此無法辨識外頭有什麼。

在我看來就是這樣，
無論現在或以前在寫作與思考時都是。
人們以前透過窗戶看天空，

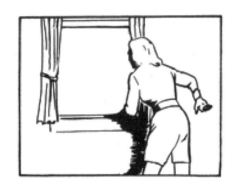

或是盯著一張空蕩蕩的白紙，

如今卻是盯著大尺寸的螢幕。

電腦不僅能顯示我的思路，

還能提示我有錯字，

甚至推薦同義詞。

無論我如何往裡頭注入並修改靈感與想法，

它都能協助我加工，

而且永不倦怠。

早期為《電影評論》撰稿並不是件容易的事。

我會先用手寫，

粗略地記下零散的想法與關鍵字，

並在構思好後用打字機打出來，

（或反過來）

將紙張從打字機拉下來後，
我會用筆在上頭刪減文字與句子，
直接塗改或寫在頁邊，
並再次用打字機打出來。
這些步驟可能還會再重複一次，
相當繁瑣累人。

如今這些程序能夠一次完成，
而該做的工作一項也沒少。
不僅靈感能夠暫時儲存，
編排方式也更有趣、更快，
連操作也更直覺。

這種邊思考邊寫作的方式，
就像是電影邊拍攝邊剪輯，
能幫助我徹底釐清事物，
只靠靜靜思考是無法達到的。
所寫下的文字與前後文的連結，
包含裡頭的文法韻律與文字形象，
能夠不疾不徐地汲取腦中的思緒，
並將意義凝固成文字，
因此這種思考方式是經驗式的。

我無法以其他方式思考與寫作，

即使電影工作也是如此。

若腦中浮現特定的記憶片段，

將其寫下能有助於我釐清，

自己要的究竟是什麼。

還記得《美國朋友》（*Amerikanischen Freund*）的前置
　　作業，

我與攝影師羅比・穆勒（Robby Müller）共同合作，

（這只是第一次，且非最後一次）

而我們倆都深受愛德華・霍普（Edward Hopper）的
　　畫作影響，

因此在視覺呈現上，

有著相似的想法。

我們盡量不移動攝影機，

而是讓演員在固定的取景中移動，

無論往前或往後、走進或走出。

每個鏡頭（套用電影界的說法）應該要凝結成一幅
　　「畫」。

我們對此拍攝方式深信不疑，

並在拍攝的頭兩天如此堅持。

絕不移動攝影機！

因此畫面的邊界就是一切的界線，

進得來才算數，

進不來便沒用。

（除此之外拍攝期間，

我們用了《框限》（Framed）作為這部電影的暫時名

　　稱。

若使用德文而非英文，

便無法展現詞義雙關，

而另外有欺騙或毀謗的意思。）

我們在第二天晚上看了母帶，

也就是兩天以來的拍攝成果。

（當時得等這段時間，

因為那時同步觀看拍攝成果的技術還不存在。）

我們並肩坐在影廳的沙發上，

死氣沉沉地看著眼前的影片做筆記。

電燈打開後是一片靜默，

慢慢地我們才開始交換眼神，

並相互點了點頭。

我開口確認那件彼此都了然於心的事：

「全部重拍一次吧。」

之後我們確實這麼做了，

將兩天的拍攝工作全部再重複一次，
但用了不同的方法。
我們改變了之前先入為主的固執態度，
讓攝影機再度動起來，
使一切獲得了解放。
先前局限與死氣沉沉的畫面，
瞬間活了過來。
生硬的攝影機只能帶來生硬的情感，
尤有甚者，先入為主毫無彈性的原則，
根本拍不出影片，註定會胎死腹中。

從此我的攝影機（幾乎）都保持著移動的狀態，
避免懷著先入為主的固執觀念。
這讓我想到：
寫作與思考對我來說也是如此，
亦即不能有先入為主的成見。
我在寫作上也需要移動的自由，
如同隨心所欲的運鏡自由。
我必須將思緒「圈入」在一個主題上，
或從上方「俯視」，
並慢慢接近，
或保持著安全距離，
如此才能保持鮮活。

可以觀看我思考的過程，

對我來說很重要，

而我的思緒內容就像是電影敘事，

能夠經過剪輯逐漸清晰。

你們才能隨著敘事逐漸前進，

而我也得跟著它走，

如此一來才能夠抵達終點。

這是閱讀本書（並同時思考）的使用指南。

文・溫德斯，二〇一五年春天

致（無關）英格瑪．柏格曼

英格瑪．柏格曼

談論或書寫任何「關於」英格瑪．柏格曼的事，對我而言是一種踰矩，而每一句評論都是狂語。他的作品是電影史中的燈塔，唯有這些電影能為他發聲，因此沒有什麼比將這些電影從評論與詮釋中解放更重要的了。如此一來它們才能夠繼續發光，並扮演好燈塔的角色。在我看來，幾乎沒有任何一部當代電影導演的作品如英格瑪．柏格曼的作品那般，必須透過「意見」的百葉窗才能閃閃發亮，也沒有其他電影像柏格曼的作品，再次觀看之後會覺得先前「理解」不足而帶有虧欠。因此，我謹在此為他獻上誠摯的生日祝福，就不以個人見解操煩他了。順便我也在此（堅定地）承諾，會好好地再次徜徉他的電影作品，且不帶入自己的主觀詮釋。

寫這些文字時，我想起了學生時期曾與當時的女友偷偷地（雖然違反了學校、教會與家長的明令禁止，但越是禁止，便越想去違反）跑去電影院看《沉默》

（*Tystnaden*）。看完電影後，我覺得自己被深深擊中了。我在接下來的幾天避免與同學談論這部電影，而其中一個原因是，我無法清楚地表達，擊中我的到底是什麼。幾年後，當時還是醫學系學生的我，參加了《第七封印》（*Det Sjunde inseglet*）與《野草莓》（*Smultronstället*）的深夜放映活動，而我的心再次被絆住了。直到清晨走在飄雨的街上，我都無法擺脫電影中對於生死探究的震撼。之後我成為了電影系學生，決定摒棄對於《假面》（*Persona*）及所有柏格曼作品的關注。我當時認為，拍電影不該搞心理學，應該要將想陳述的內容清楚地呈現在表面。柏格曼的電影與重視「物證」的美國電影相反，著重於「深度」與「追尋含義」。現在想起自己當時輕率的言論，我仍會感到有些羞愧。

又過了一些時間，我成了電影導演，在舊金山參加了《哭泣與耳語》（*Viskningar och rop*）的放映。在電影院中，這十年前被我蔑視為可怕又深沉的歐洲電影令我感到親切，甚至讓我有了如家一般的歸屬感。於此同時，我過去所崇尚的表面呈現，突然之間從平滑與流暢淪為了空虛，因為表面的下方並不存在任何東西，而我甚至在電影院裡哭得一把鼻涕一把眼淚。除此之外，我在學生時期也反對透過事物隱喻的電

影，之後卻突然對背後含義有了強烈興趣，也算是一種與英格瑪‧柏格曼電影的和解吧。

我並不是電影學者，因此看電影的方式與一般觀眾無異。我也明白，看電影是一件主觀的事。換句話說，觀眾以主觀的角度欣賞一部被客觀呈現在眼前的電影。然而，對英格瑪‧柏格曼的電影來說則更強烈，亦即我們在他的作品中看見自己，但不是「如在鏡中」，不，是更棒的，是我們「如在電影中」。

　　　　　　　　　　本文寫於一九八八年

　　　　　　　英格瑪‧柏格曼七十歲生日之際

二〇〇七年七月三十日

英格瑪・柏格曼與米開朗基羅・安東尼奧尼

二〇〇七年七月，

我在西西里島上的小城住了兩週。

甘吉（Gangi）在帕勒摩（Palermo）的南方，

位於馬多涅（Madonie）山上海拔約一千公尺處。

小城坐落在丘陵上，

像是在金字塔的頂端。

儘管連汽車都無法行駛於陡峭的巷弄，

但甘吉中世紀的街景依舊生氣蓬勃。

數以千計的居民有老有少，

在狹小的空間裡過著近乎烏托邦式的生活。

我會在傍晚時分從旅館往上走，

從甘吉舊城走到觀景台，

那是小城的制高點。

我會在那小酌一杯，

並俯瞰遼闊的景觀與觀察街上的人們。

我隨著時間慢慢認識了一些人，

例如當地的市長、文化委員、老師，

以及甘吉唯一的一名警察，

他們全都是電影迷！

甚至還有人認出我，

並主動向我攀談。

甘吉直到不久前都還有一間電影院，

但是現在關閉了，

而牆上的海報也是好幾年前的。

我在一間舊旅館寫了劇本，

那是一部我想在鄰近大城帕勒摩拍的電影。

我在家鄉杜塞道夫開了頭，

之後坐在這裡收尾，

只是劇情隨著時間有了更動。

主角從一開始就是一名攝影師，

我給了他「芬恩」（Finn）這個名字，

而演員是康皮諾（Campino）。

從好幾年前開始，

我就想拍一部關於攝影師的電影，

因為我認為，

很難有其他職業，

能像攝影師那般察覺歲月的痕跡，

以及數位革命緩慢卻徹底地

為生活中每一處所帶來的改變。

描述攝影師的電影並不多，

至少劇情片是如此。

唯一讓我印象深刻的，

是安東尼奧尼（Michelangelo Antonioni）的《春光乍
　洩》（*Blow Up*），

那不僅是當代電影的經典，

更是一部高深莫測的作品。

安東尼奧尼不僅著眼於攝影的本質，

還呈現了攝影師的生活，

令當時還是電影系學生的我，

不斷重複觀看這部電影。

我拍的這部電影的核心主題，

與攝影的本質緊密相關。

「在工作中凝視死亡……」

好像是考克多（Cocteau）如此描述過電影，

還是羅蘭·巴特（Roland Barthes）所描述的攝影？

在寫劇本的過程中，

焦點被引導至一個角色：

死亡，

我將它當作是一個人。

起初我對於這個想法感到懷疑，

但後來發現，

以對待一個角色的方式對待死亡，

比起純粹地思考死亡來得容易。

不久之後在丹尼斯‧霍柏（Dennis Hopper）的身上，

我看見了能夠詮釋這棘手角色的特質。

能夠確定的是，

除了《春光乍洩》給予我的啟發，

還有一部電影也相當重要，

亦即柏格曼的《第七封印》。

還是醫學系學生的我，

在佛萊堡複習了英格瑪‧柏格曼全部的電影，

而我仍記得當時《第七封印》帶給我的衝擊。

我幾乎在外頭走了一整夜，

試圖消化電影裡的劇情。

我當時根本沒有把拍電影當作職業目標，

但之後的幾年間把這部電影反覆地看了又看。

因此以對待一個人的方式對待死亡，

這個點子與這麼做的勇氣，

都要歸功於柏格曼。

如此一來可以說我的這部劇本創作，

早在幾年前研究這兩部電影時就開始了，

亦即《春光乍洩》與《第七封印》。

七月底的一天，

我再度造訪了位於上城的咖啡廳。

一名擔任市政官員的朋友感傷地問我，

是否聽到收音機的新聞了？

但我什麼都還不知道。

英格瑪‧柏格曼過世了，

他難過地告訴我。

我們直到黃昏都無言地坐著。

真是痛失英才。

這個消息很多人都已經知道了，

因此甘吉這天傍晚特別地悲傷。

柏格曼在我那個年代，

是歐洲電影學院（Europäische Filmakademie）的院長，

而我相當尊敬他。

對於泛歐洲學院的理念，

他不僅相當認真，

也非常努力推動，

更是共同創辦人之一。

曾有幾年，

我在他身旁擔任歐洲電影學院的主席，

並總是對他的親切與直率印象深刻。

隨著他於二〇〇七年七月過世，

也象徵了一個電影時代的結束。

隔天早上我開著車，

經過了甘吉山下唯一的十字路口。

從那裡可以上山，

也能下山往更遠的環山道路。

我那警察朋友正在指揮交通，

但在看見我後朝我招手。

因此我將車子停在他身旁，並將車窗搖下。

他眼眶泛淚告訴我，

米開朗基羅・安東尼奧尼也在同一個晚上過世了！

他知道我們一起導過《在雲端上的情與慾》（*Al di là*
　delle Nuvole），

因此像安慰家人那般安慰了我，

並緊緊地握住我的手不放。

電影讓我們在甘吉成為了家人。

歐洲電影的最後兩大巨人，

就這樣在同一天離我們而去。

正好是他們倆成就了我的劇本，

或許其中有我還不明白的含義。

我漫不經心地過了好幾天，

之後開車去米開朗基羅在費拉拉（Ferrara）的葬禮，

與托尼諾・格拉（Tonino Guerra）站在一起，

看著一道牆在安東尼奧尼家族的墓園砌起，

直到擋住棺材為止。

我會繼續書寫，

也該繼續書寫。

而《春光乍洩》與《第七封印》仍舊是我的榜樣，

只是獻詞會有一點更動。

之後在電影結束後看到的會是：

在這部電影的創作期間，

兩位巨人於同一天過世了。

這部電影獻給他們。

英格瑪・柏格曼與米開朗基羅・安東尼奧尼，

二〇〇七年七月三十日歿。

為此書於二〇一五年撰寫本文

與安東尼奧尼一起的時光
米開朗基羅‧安東尼奧尼

一九八二年，米開朗基羅‧安東尼奧尼以《一個女人的身分證明》（*Identificazione Di Una Donna*）參加坎城影展時，我認識了他。當時我以《神探漢密特》（*Hammett*）參加影展。如同他先前的作品，例如《春光乍洩》（1964）、《無限春光在險峰》（*Zabriskie Point*, 1970）、《情事》（*L'Avventura*, 1960）、《夜》（*La Notte*, 1961）與《蝕》（*L'Eclisse*, 1962），我對安東尼奧尼的新作品印象深刻。

由於我在進行一個關於電影語言發展的紀錄片計畫，當時我請求所有參加坎城影展的導演們，在鏡頭前談論電影的未來。許多人都答應了，包含荷索（Herzog）、法斯賓達（Fassbinder）、史匹柏（Spielberg）、高達（Godard）與安東尼奧尼。在聽過簡短的說明後，導演們會單獨進入有納格拉（Nagra）錄音設備與十六毫米攝影機的房間。他們有十分鐘的時間，親自對事先提出的問題拍攝回應。

可以是簡單的說明,也可以像電影雜誌般長篇大論。
我依據馬丁內斯飯店(Hotel Martinez)的房號,將最
後的成品命名為《六六六號房》(Chambre 666)。
影片就是在裡頭拍攝的,而當時在坎城,也沒有任
何其他飯店有空房了。

安東尼奧尼針對電影的未來所給出的回答尤其令我
印象深刻,因此他的部分沒有經過任何剪輯,連最
後走去關閉攝影機的畫面都保留了下來。

他說:

「電影確實面臨了被淘汰的危機,而我們不該忽略
這個問題相關的其他面向。電視為人們思考與觀看
的習慣帶來很大的影響,尤其對於孩童而言。除此
之外也得承認,我們正視這個嚴重問題的原因,是
我們是另一個世代的人,而我們該學著融入未來的
表現方式。

「新的科技與新的媒體播放形式會不斷推陳出新,
例如磁帶便可能成為常見的素材,取代傳統的電影
膠卷,因為舊有設備不再能夠符合需求。史柯西斯
(Scorsese)甚至認為,彩色電影膠卷過一段時間之

後顏色會消褪。面對娛樂越來越多觀眾的問題，也許將由電子設備、雷射技術或者目前還沒發明的技術來解決，誰知道呢？

「我當然也會思考關於電影未來的問題；電影對我們而言實在太重要了，因為它為我們的情感表達與想法呈現帶來了許多可能性。然而，隨著新的技術日漸發展，我們對電影的這種情感也會慢慢消失。而我們可能也無法理解人們未來的思維模式，畢竟其中確實存在了差距。沒人知道，未來的房子會是什麼樣子，我們看到窗外的這些建築物可能明天就消失了。我們應該思考的，不是近期的未來，而是遙遠的未來。我們應該思考的，是建構未來的基礎。

「我並沒有抱持著悲觀的態度，且不斷地在學習當代最新的表現形式。我已經用過磁帶錄影拍攝一部電影了，甚至還實驗過將影片上色成符合現實的模樣。儘管這些技術還不成熟，但至少能夠先掌握概念。我會繼續朝這個方向嘗試，因為我認為，錄影的可能性遠大於我們今天能做到的。

「談論電影的未來並不是一件容易的事，但隨著高解析度錄影帶的出現，或許未來在家就能看電影，

因此電影院可能將不再重要。今天的一切在未來都會改變；或許沒那麼容易，也或許沒那麼快，但那天終究會來。無人能阻止這一切發生，唯一能做的就是適應。

「我在《紅色沙漠》（*Il Deserto Rosso*, 1964）這部電影中便處理過適應的問題，亦即對於新科技與呼吸髒空氣的適應。或許連我們的生理機制都會產生改變——沒人能夠預知未來。也或許未來會以我們現在無法想像的冷酷模樣呈現——我只能一再重複表達；我不擅長說話，也不是一個好的理論家，因此著重在實踐層面，並透過實驗表達想法。我只能說，要變成善用科技的新人類應該不是一件難事。」

令我印象深刻的不僅是安東尼奧尼的回答，還有他的舉止，亦即他那自信又謙虛的態度、姿勢、走近又走離攝影機的動作，與站在窗戶旁的模樣。安東尼奧尼的風采與給人的疏離感反映在他的作品中，與他的回答同樣現代又極端。

這次見面後不到一年，我就聽聞他中風的消息。他因此患了失語症，而口語表達能力受到了損害。我除了感到震驚，也在內心希望，他的狀況能透過療養

與復健獲得改善。只是，我之後便與他失去了聯繫，直到一年後有位電影製作人臨時問我，願不願意擔任米開朗基羅的備位導演，否則沒有保險公司願意承保他的電影。

於是我在羅馬與米開朗基羅見了面，而當時看起來，這個被命名為《兩封電報》（*Due Telegrammi*）的拍攝計畫應該能夠順利進行。那是關於安東尼奧尼自己的故事，劇本由魯迪‧瓦立策爾（Rudi Wurlitzer）撰寫。然而，先是投資人要求撤資，接著演員的分配又出問題，最後我也沒時間了，因為我下一個拍攝計畫《直到世界末日》（*Bis ans Ende der Welt*）緊接著要開始了，而它佔據我之後數年的時間，因此我又第二次與安東尼奧尼斷了聯繫。

直到一九九三年的秋天，法國電影製作人史提芬‧查爾加哲夫（Stéphane Tchalgadjieff）來找我，也是因為類似的原因。我會認識查爾加哲夫主要是因為，他是希維特（Rivette）[1] 早期電影的製作人。當時他

1 賈克‧希維特（Jacques Rivette, 1928-2016），法國電影導演。早年與楚浮、高達、侯麥與夏布洛都曾參與《電影筆記》，後來投入電影拍攝，成為法國電影新浪潮的導演之一。他執導的《美麗壞女人》（*La Belle Noiseuse*, 1991）於坎城影展獲得評審團大獎。（編註）

與米開朗基羅的合作計畫是《雲端上的情與慾》，改編自安東尼奧尼自己《一個導演的故事》（*Quel Bowling Sul Tevere*）這本書中的多個故事。這本書我幾年前就讀過了，而它也是《兩封電報》的靈感來源。藉著一位導演的敘述為框架將這幾個故事串連起來，這導演毋庸置疑是安東尼奧尼，只是查爾加哲夫這次不是需要一個備位導演——由於安東尼奧尼失語症的保險因素——而是一個共同導演。安東尼奧尼希望框架故事由我來拍攝，而其中的各段劇情他會自己來。

在《咫尺天涯》（*In weiter Ferne, so nah!*）拍攝結束後，我暫時沒有其他計畫，因此同意驅車前往羅馬。當時米開朗基羅也表示，找我接手這個工作是他的意思。與上一次的計畫相比，這次顯然參與的程度不同，但更加實際。除了不忍與無法撼動的友情，米開朗基羅‧安東尼奧尼在我心中是大師級的導演，這驅使我與他一同進行這個不尋常的探險。對於安東尼奧尼這樣的導演，儘管他已屆高齡且行動不便，我仍舊深信，他有能力完成在他的心靈之眼中清楚看見的電影。若僅因為口語表達的問題，便認為安東尼奧尼沒有能力拍電影，絕對是無稽之談，而我也無法接受。

安東尼奧尼的思緒清晰，甚至可以說比從前還要清楚。除此之外，他依舊保有幽默感，只是難以透過言語表達，但一些生活中常見的義大利語用詞他還是能說，例如：「是」、「否」、「你好」、「之後」、「離開」、「出門」、「明天」、「開始」、「葡萄酒」、「吃飯」。 我還記得剛開始時有一次與米開朗基羅在羅馬的某間餐廳碰面，他的妻子安麗卡（Enrica）女士總是擔任他的翻譯，那時她曾短暫離席。我們倆沉默地在原地坐了一陣子，之後不知怎麼地，我講了幾句法語，不同於一般拍片時用我那破碎的義大利語溝通。他聳聳肩，苦笑著說：「說！」之後米開朗基羅又做了個獨特的動作，而這個動作總在後來我想起他時一起出現：他舉起併攏指尖的手，在面前晃來晃去。

除了語言表達能力，米開朗基羅還失去了拼寫能力，因此他也無法書寫。除此之外，由於中風影響了他的右手，他僅能以左手畫圖。儘管安麗卡有驚人的天賦能夠理解米開朗基羅，偶爾還是會有沒人能明白他意思的時候，因此他會藉由畫圖表達想法。安麗卡與米開朗基羅的助理安德烈‧邦尼（Andrea Boni）會隨身攜帶筆跟寫字板，好讓他隨時都能夠透過畫圖表達想法。對於一個右撇子而言，米開朗基羅左手的

繪圖能力實在很驚人。這在日後電影拍攝的溝通上，尤其是個不可或缺的媒介。

我從一開始便很訝異，米開朗基羅竟然能夠坦然接受自己身體上的不便，並總能耐心地等待他人明白自己的意思。即使所有人七嘴八舌仍討論不出米開朗基羅真正想表達的意思，他也絲毫不會感到煩躁，反而會笑著用手指敲敲額頭像是說：「你們實在有夠笨！」反正最後我們之中總會有人想通，揭曉他透過圖畫或手勢想表達的含義。

即使米開朗基羅無法提筆書寫，他仍能精準地修改所寫下的文字內容。幸好有人能在一開始便準確地抓住他的想法來書寫——托尼諾・格拉。

托尼諾與米開朗基羅是老朋友了，他們在《情事》之後共同撰寫過許多劇本。除此之外，米開朗基羅出版於一九八三年的著作《一個導演的故事》也是交由托尼諾改寫劇本與撰寫對話。這本書集結了短篇故事、尚未付諸實現的電影靈感、日記註記、散文、格言與零散的對話。

透過安麗卡與安德烈的協助，我、安東尼奧尼與格

拉將書中全部的故事討論了一遍，打算從中選出四篇作為電影的素材。最後選中的是〈不存在的愛情〉（Cronaca di un Amore mai Esistito）、〈骯髒的身體〉（Questo Corpo di Fango）、〈女孩與罪惡〉（La Ragazza, il Delitto）與〈兩封電報〉。最後一部作品為了符合時代，我們重新命名為〈兩封傳真〉（Due Telefaxi）。

這四篇都是愛情故事，並透過不同的方式描述了不可能的愛情。

我與托尼諾一同撰寫了框架故事，並以不同於製作人建議的方式讓「導演」這個角色登場。我認為，這個角色應該要有虛構感，且不應該大剌剌地以安東尼奧尼的形象呈現，而他當然也不會親自演出這個角色。儘管原先書中的版本是關於米開朗基羅自己，但他後來也當面向我表示，沒有意願親自擔綱演出，除非一定非他不可，否則電影拍不成，他才會考慮露臉。這不成問題，因為主角必須是個年輕人。由於我們想盡可能呈現米開朗基羅的想法，因此打算要是萬不得已，就以內心戲的方式包裝。安麗卡之後讓我們看了米開朗基羅的檔案夾，裡頭有數不清的筆記、格言與靈感，全都是他過去親筆寫下的。米開朗基羅

也與安麗卡一起從中找出了些素材，並認為它們對這部電影而言相當重要。因此，即使電影中「導演」的角色沒有被大剌剌地命名為米開朗基羅，其內心獨白仍全來自於米開朗基羅真正的筆記。

除此之外，我並不想將四部分的框架故事均以如「導演」的「願景」、「夢想」或類似「幻想」的方式呈現，因此提議了整體包裹的形式，但米開朗基羅反對。他堅持四部分的劇情必須獨立，並用我的框架故事將它們串連起來。即使我認為，以四個層次敘述一個完整的劇情會較有趣，最後仍妥協了。畢竟我的任務是幫助米開朗基羅完成「他的」電影，因此不該有太多干涉。

即使米開朗基羅願意讓我來拍攝框架故事，我仍感受到他內心的掙扎。我知道他希望能親自拍攝整部電影，因此總是無法擺脫，他將我視為「必要之惡」的念頭。我並不埋怨他，且相反地非常能夠理解。一如製作人所說的，他們不是在為一部純粹情節性的電影籌資，而是一部安東尼奧尼「與」溫德斯的電影。這是一部由德國、法國與義大利共同合作的電影；四部分的劇情由安東尼奧尼拍攝，而框架故事由溫德斯拍攝。

我之所以如此清楚表明，是希望能盡可能地讓米開朗基羅感受到，這是「他的」電影，而且也讓製作人覺得這是個選項。然而，之後仍出現了變故。協助預售和籌資的發行人與電視公司希望打造一部我與安東尼奧尼共同製作的電影，而這件事就此定案，已不再是我能夠決定的了。

米開朗基羅會先拍攝他的四個部分，之後短暫地休息，以進行必要的商討，再換我拍攝框架故事。每個部分預計需要兩週的時間，所以總拍攝時間為十週，而預算也不允許時間再延長了。

米開朗基羅希望，他的部分由阿費歐・康提尼（Alfio Contini）擔任攝影師；他們倆已合拍過《無限春光在險峰》。如果羅比・穆勒的時間允許，我則希望與他合作。然而，當時根本無法確定，我的部分或整部電影什麼時候能夠開拍。原先預計一九九四年春天，但資金與前置作業之後都沒有到位，因此延到了同年的夏末。

很快地我決定利用中間的空檔在里斯本拍一部片長不長的電影《里斯本的故事》（*Lisbon Story*）。拍

攝工作在五週內完成,因此我在六月重新投入與米開朗基羅的合作。史提芬・查爾加哲夫找到了相當有力的投資夥伴菲力普・卡爾卡頌(Philippe Carcassonne),分擔了法國部分的製作。法國那邊原本快要告吹了,幸好在菲力普的協助下,整個計畫才穩定了下來,而新的拍攝工作也才能夠進行。十一月初在菲諾港(Portofino)拍攝了〈女孩與罪惡〉,由蘇菲・瑪索(Sophie Marceau)與約翰・馬可維奇(John Malkovich)主演。我們接著前往費拉拉,也就是米開朗基羅的出生地,拍攝了〈不存在的愛情〉,演員是伊莉絲・莎絲特(Inès Sastre)與金・羅西一史都華(Kim Rossi-Stuart)。接下來又到普羅旺斯地區艾克斯(Aix-en-Provence),與伊蓮・雅各(Irène Jacob)和文森・培瑞茲(Vincent Perez)一起拍攝了〈骯髒的身體〉。最後才到巴黎,拍攝技術難度最高的〈兩封電報〉,由芬妮・亞當(Fanny Ardant)與尚・雷諾(Jean Reno)演出一對伴侶,而另一對伴侶由恰拉・凱薩琳(Chiara Caselli)與彼得・威勒(Peter Weller)擔綱演出。若一切順利,米開朗基羅在聖誕節前夕拍攝完畢後,大概就累壞了,而我的部分會接著在一月中開始進行。

前提是一切順利……畢竟什麼事都有可能發生,沒

人能夠預知未來。或許拍攝工作都在米開朗基羅的
掌握之中，拍出他要的電影；最糟的情況是，他沒
辦法做到，而我被製片和保險公司要求去補位，在
這兩個極端之間一切都有可能。我剛開始還抱持著
樂觀的態度，但後來想樂觀都很困難，因為米開朗
基羅的記憶逐漸出現了空白。大家因此很難確定，
他前一天說的話到底還算不算數。這顯然關乎拍攝
工作的成敗，而米開朗基羅對於進度的掌控也決定
了往後的拍攝工作能否如期進行。要解決米開朗基
羅記憶空白的問題，一個鏡頭接著一個鏡頭按部就
班地拍是最好的方式。他的第一助導碧翠絲‧班菲
（Beatrice Banfi）以此方式安排了拍攝進度規劃。

米開朗基羅堅持要自己安排前置工作，即使我常去
參與（他尤其堅持親自場勘，畢竟他對於建築與環
境有相當高的敏銳度）。

除了安麗卡的協助，米開朗基羅也決定了選角，並
有自己信任的攝影師。「我的」合作夥伴則是美術
指導蒂埃里‧法拉曼（Thierry Flamand）與服裝設計
師埃絲特‧沃爾茨（Esther Walz）。

所有的工作夥伴都抱持著熱忱與耐心投入這個探險。

要知道米開朗基羅在腦中對於這部電影的想像，唯一的方式就是實際去把它拍出來。因此一定要做到。

<div align="right">一九九五年為《與安東尼奧尼一起的時光》所寫</div>

我們在一九九四年晚秋開始拍攝《雲端上的情與慾》。如同原先的計畫，從米開朗基羅・安東尼奧尼的四個部分開始，而我們依序前往了菲諾港、費拉拉、普羅旺斯地區艾克斯與巴黎。安東尼奧尼的堅持證明了，偉大的導演不必聲如洪鐘，也能透過心靈之眼拍攝電影。雖然製作人有他的擔憂，但身為「備位導演」的我從不認為有介入的必要。真正緊急的需求，也只是被召喚去「翻譯」米開朗基羅的想法和希望，並給予工作人員具體的指示。我這輩子從沒做過副導，而這次經歷大概是最接近的了。

我與妻子多娜塔（Donata）也在拍攝期間擔任了攝影師；她拍攝了幕後花絮，而我承接了「劇照攝影師」的典型工作。《與安東尼奧尼一起的時光》（*Die Zeit mit Antonioni*）這本攝影書記錄了《雲端上的情與慾》的拍攝工作。除了照片以外，裡頭還包含了

我記錄拍攝流程的日誌，並描述了每天所發生事情
的細節。在該書後記中，我講述了這部電影剪輯工
作的艱難時刻。本文為此日誌之序言。

本文為此書寫於二〇一五年

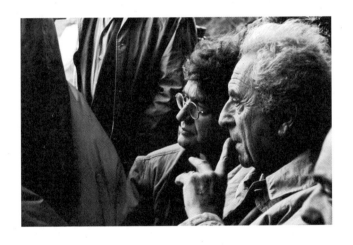

美國夢圖集

愛德華・霍普

我關於愛德華・霍普最重要的藏書，是一本出版自美國又厚又重的作品集，他最重要的畫作都在裡頭。這本書承受了多次的搬遷之苦；尤其在一九七六年《美國朋友》的拍攝期間，我與攝影師羅比・穆勒都深受霍普的影響（除了愛德華・霍普以外，還有丹尼斯・霍普），因此那些畫作隨時都擺在一旁，好讓我們能經常對照鏡位。

我們甚至將幾張圖片裁切下來，釘在旅館與辦公室的牆上。儘管我最後將那些圖片都黏回了書中，但補貼的痕跡仍反映了「玷污」的事實。

無論如何，這本書已經完成了它的任務。現在在我書桌上的，是一系列四冊以箱盒盛裝的亞麻布面精裝套書，裡頭收錄了愛德華・霍普所有的作品。第一冊是除了先前分開發行的蝕刻版畫之外的圖像作品。第二冊是水彩畫，第三冊是油畫，而第四冊雖

然比較薄，但附了一張收錄霍普作品總錄（Catalogue Raisonné）的光碟，使讀者在盡情瀏覽之餘，還能夠一窺霍普的生平及其作品背後的故事。除此之外，這也是第一次有作品集收錄霍普包含水彩畫在內的所有畫作摹本，而這一切都多虧有他的妻子喬（Jo）女士（她也是位畫家）的協助。

出版這系列套書的作家是蓋爾・萊文（Gail Levin），她早在一九七六年便著手研究過霍普的生平，並於紐約克諾夫（Knopf）出版社出版了《愛德華・霍普的親密傳記》（*Edward Hopper: An Intimate Biography*）。這系列套書的第一冊就給了我驚喜；我從來都不知道，原來霍普直到二〇年代末期，亦即已經年過四十，還接受委託作畫，因為他光靠自己的創作難以維生。（他的畫家生涯前二十年竟然僅賣出過一幅油畫！）當時他不僅畫書籍插圖、報紙廣告、宣傳單、海報，甚至連雜誌封面也不放過。在瀏覽這些當時多未署名的作品時，我注意到了另一名同時期的美國創作者達許・漢密特（Dashiell Hammett）。他當時主要撰寫廣告文案及標語，而刊登他第一篇短文作品的廉價連載雜誌，其中之一的插畫家就是愛德華・霍普。他的幾幅作品（多數竟然還是油畫！）描繪了銀行搶劫、飛車追逐與持槍的年輕女性，完美地搭

配了漢密特「大陸偵探社」（Continental Op）的故事，那是漢密特在創作山姆・史培德（Sam Spade）之前的故事主角。

若仔細看，便不難發現霍普在這些委託作品中的特徵，因為精簡的畫風與簡化成平面的背景突顯了其中的人物。

一如漢密特簡短卻扎實的文學寫作風格，我們或許也能從那久遠的美國廣告文化理解霍普早期的創作。因為如此，霍普才會在八十多歲的職涯晚期被新一代的前衛藝術家視為是流行藝術的先驅，並大受歡迎。他終究還是擺脫了數十年來針對他的保守與守舊批判。

儘管周遭不斷地有新的風格來來去去，霍普仍毅然決然地堅持著自己引人入勝的畫風，連攝影的出現都不是問題。他可以說正是衝著攝影而來的。霍普給人的感覺就像是自信地認為，唯有畫家能決定畫布上所呈現的事物樣貌。他因此將外在的一切都壓縮到了畫裡頭，並扎扎實實地為畫中的世界鋪了石頭、砌了牆壁、上了柏油，再用玻璃罐封裝起來。他的海景畫近似於雷內・馬格利特（René Magritte）；他

也是一名善於封裝現實的畫家，但手法不同於霍普，他將現實轉換成幻象，對霍普來說沒有什麼是幻象。除此之外，儘管霍普年輕時曾向印象派畫家學習，但之後的創作也不是走這個風格。他不想要溶解視覺印象，相反的他要強化視覺印象：不是流動的盛宴，不，是永恆的確認。對於畫中的靜物，霍普更像是敘述者，而非畫家。他不只捕捉了美國的表面形象，更深掘了美國夢、探索了裡頭表面與實際之間極端差距的美國困境。可能一部關於美國的電影巨作便包含了這些所有的問題，而每個問題都包含了不同的故事：

旅館房間裡的人們辛苦地過了一天、某人深深地陷入了罪咎之中、沒有人真正地感受到家的溫暖、每個人都是庸庸碌碌；在鱈魚角白色房屋度假的情侶甚至從不將行李拿出來（霍普對此從不使用特寫，與約翰・福特〔John Ford〕相同）。

直到五〇年代中期，美國人才真正地開始認識霍普。《時代》雜誌甚至為他做了封面專題：「這是美國寫實主義的新篇章，畫出了過去未被描繪的世界。」當時的美國社會正著迷於心理分析，因此幾乎所有的電影都與佛洛伊德和榮格有關。霍普於畫作中所描述

的「現代都市人的寂寞」突然成了高度關注的主題，
而卡繆與沙特等存在主義作家的作品就像是把他的
畫作付諸於文字。

說來諷刺，人們如今竟然能對霍普一九五九年的〈哲
思之旅〉（Excursion into Philosophy）這幅畫感同身
受：一名男人坐在床邊，旁邊擺了一本書。（我認為
那本書是《異鄉人》，因為它和我的學生讀本一樣，
有著常見的紅邊，但喬的筆記給了明確的答案：「那
本攤開的書是遲來的柏拉圖。」）男人若有所思地
望著地板與鞋尖，而陽光透過窗戶曬在地上（若長
時間端看這幅畫，會覺得光影在緩慢延伸）。男人
的後方躺了一名半裸的女性；她背對著他，且面朝
牆壁。窗外除了藍天，還有沙丘。這幅畫呈現了分
離與失去的哀傷，像極了另一幅我也相當喜歡的畫，
亦即霍普於一九四九年完成的〈城中夏日〉（Summer
in the City）。其中相反地，是一名女人坐在床邊，
後方躺了一名裸體的男性，並將頭埋在枕頭裡。女
人也若有所思地望著從窗外照映在地板上的光影，
而外頭的景象是遠方幾棟不知名的房屋；除此之外
也是藍天（喬在日誌中寫道，那是炎熱的八月天）。
這兩對情侶，就算另一人從床上坐起身，恐怕彼此
也沒能說上幾句話。

太陽會繼續上升，而陰影會繼續移動，之後便到了下午，一如〈鐵路旁的旅館〉（Hotel by a Railroad）這幅畫。裡頭的男人抽著菸、望著窗外，而身穿洋裝的女人坐在沙發上看書。（是什麼書呢？）之後到了傍晚，一如〈薄暮中的房屋〉（House at Dusk）這幅畫，可以去看場電影或戲劇，如〈樂團首排〉（First Row Orchestra）與〈少女秀〉（Girlie Show）那般。之後到了午夜，一如〈旅館房間〉（Hotel Room）這幅畫，裡頭的女人哀傷地坐在床邊，但這次是獨自

〈旅館房間〉，一九三一

一人。她的身體稍微向前傾，而腿上擺了一本書。她並沒有在閱讀，只是木然地望著前方。另外在〈紐約的房間〉（Room in New York）這幅畫中，一對男女坐在大片玻璃後方的客廳裡。男人認真地讀著報紙，而女人無聊地用手敲著鋼琴鍵。

霍普的創作剛好碰上了古典美國敘事電影的繁華時期，因此在觀察時，可以同時著眼於兩者。他經常以預期某事將發生或剛發生的角度描述一個地點，因此畫中呈現的是暴風雨前的寧靜，或激烈事件後的孤寂，例如〈加油站〉（Gas）這幅畫裡剛為汽車

〈紐約的房間〉，一九三二

加滿油的加油站員工。這個畫面源自於尼可拉斯‧雷（Nicholas Ray）的《亡命駕鴦》（*They Live by Night*）。

古典美國電影的說故事人，例如約翰‧福特、霍華‧霍克斯（Howard Hawks）、亞佛烈德‧希區考克（Alfred Hitchcock）、安東尼‧曼（Anthony Mann）、尼可拉斯‧雷、法蘭克‧卡普拉（Frank Capra）與拉烏爾‧華爾許（Raoul Walsh），多是在同樣兩三個類似的故事上不斷變化，而愛德華‧霍普也是在寂寞的人們、空蕩蕩的房間與無話可說的伴侶中尋找素材。（唯一的例外是一九五六年〈四線道〉〔Four Lane Road〕。畫中的女人探出窗外，對坐在屋前的男人嘮叨，但他只是煩躁卻無動於衷地望著夕陽。）這些作品的背景是城市不易看穿的假象，與其不友善、難以親近的一面。霍普的畫中常出現窗戶，但它們是指向外頭還是指向裡頭？答案或許因人而異。只是，那些窗戶似乎都沒有玻璃，因為沒有反射。它們也沒有單方面地阻止外頭的人看進來，或阻止裡頭的人看出去。

無論裡頭或外頭，在霍普作品中都是同樣不真實的生活空間，並散發出陌生的氛圍。那些窗戶往往都是

開啟的，而我喜歡的畫作，通常是沒有什麼其他主題，而只是表現窗洞本身。例如霍普完成於一九六三年與一九五一年的晚期作品〈空房內的陽光〉（Sun in an Empty Room）與〈海邊的房間〉（Rooms by the Sea）。

第一幅畫儘管充滿了陽光，但空蕩蕩的房間散發出了毛骨悚然的氛圍。窗外是一片森林；顯然有人被逼瘋了，因此從開啟的窗戶跳了出去。儘管陽光普照，仍照不進那一片漆黑的自殺森林。從喬‧霍普的日誌可以知道，第二幅畫真正的名稱應該是〈躍下之處〉（The Jumping Off Place），原因可從畫中窺知一二，亦即先前有人從敞開的大門跳入海中。大海延伸至房門前，使這間房子看起來就像是蓋在峭壁上，或孤立於海中央。不久之後，遠方的海面上可能會出現一艘船，但因距離實在太遠，便無法及時將跳海的人救起。儘管這幅畫中空蕩蕩的房間也曬進了明亮的午後陽光（喬於日誌中註記時間是十月初），仍掩飾不了世界的敵意。

根據霍普的朋友所述，當他對於繪畫沒有靈感時，幾乎每天都會上電影院。在霍普的畫作中，電影院象徵了無憂無慮的時刻。〈紐約電影〉（New York

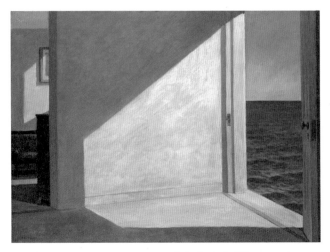

〈海邊的房間〉，一九五一

Movie）中的帶位人員在昏暗的影廳裡倚著牆，沉浸在自己的思緒中（播放的電影她已經看過無數次了）；她散發出的沉著與平靜是霍普畫作中其他人物難以比擬的。從背景可以看見一部分銀幕上的黑白電影畫面，或許是霍華・霍克斯《天使之翼》（*Only Angels Have Wings*）？這幅畫結合了霍普最常造訪的四個電影院元素，亦即海濱戲院（das Strand）、公共戲院（das Public）、共和戲院（das Republic）、皇宮戲院（das Palace）。為了這幅畫，他先前甚至以鉛筆畫了五十三幅素描。喬在兩人的家中走廊當起了模特兒，為帶位人員擺姿勢，並同時身兼漆黑影廳中

〈紐約電影〉，一九三九

寂寞的電影觀眾：「為兩名觀眾擺姿勢，一個戴黑帽、
白面紗，穿毛皮大衣；另一個戴咖啡色的晚宴小帽，
亞麻領飾以羽毛。儘管兩人坐在黑暗中，但若有燈
光打在他們身上，一定會很顯眼。」雖然霍普「執導」
並發明了他畫作中的每個小細節，但我還是驚訝於
他探索該地點該場景的「真實」感。依據喬於日誌
中的敘述，霍普會多次重返現場，僅為了研究門簾
上的皺褶與椅背上的光線反射。

從霍普的畫作可以明顯看出，他相當為電影院與白色

銀幕著迷，像是他在工作室中經常面對的白色畫布，即是他的好友同盟。他為所有事物都描繪了具體的形象，並賦予了具體的位置，透過將事物捕捉到白色平面上來克服空虛、焦慮和恐懼：這便是他的作品與電影院的共通之處。這讓霍普成為他畫架銀幕上的偉大說故事者，與電影銀幕上的偉大畫家並肩齊驅。

一九九六年為《愛德華．霍普作品總錄》

（*Edward Hopper: A Catalogue Raisonné*）而寫

這男人是如何做到的？

彼得·林德柏格

這男人是如何做到的？

我說的不是他的創作，
也不是他的手藝。
時間已經排除了對於兩者的疑慮，
並證明了其中的非凡、絕美、神祕與獨特，
且絲毫不令我感到意外。

我會驚訝於他的照片，
會令我不禁屏住呼吸，
或來回不斷地端詳，
很難相信，
那些照片也是當代世界的一部分。
儘管那些攝影作品令我感到驚豔，
卻並非無法理解。
彼得·林德柏格（Peter Lindbergh）照片中的女性，
多半不是陌生的面孔，

有許多常於公開場合亮相的女性，
人們之所以對她們的形象感到驚豔，
是因為不同的妝容、髮型與服裝，
但彼得·林德柏格的攝影並非如此。

若要認真探究他的祕訣，
（但我實在毫無頭緒）
我想知道的不是掌鏡技巧，
或構圖方式與觀看視角（或反過來），
也不是按下快門的時機點。
我敬佩的不是場景調度，
也不是打光、地點與構圖。

我敬佩的是其他不明顯的部分。
為了在此形容或指稱那些元素，
我感到相當頭大，
但仍決定姑且一試：

時尚攝影的世界不但耀眼，
也很誘人。
有時令人感到驚訝，
也有時會正中人心，
甚至揭曉我們心中的夢想與欲望。

我們都對那表面的光鮮亮麗感到習以為常，

且無人能置身事外。

沒有人有辦法翻開一本雜誌，

不看見半張照片；

也無法散步於一座城市，

不看見半張高掛的海報；

更無法於機場候機，

對免稅商店的陳列商品視而不見。

（為什麼是機場成為那些美麗照片的飛地呢？）

彼得・林德柏格的攝影作品是如此的與眾不同，

就像是克服了地心引力，

就像是建立了一個王國，

並將永遠顛覆常規。

這男人是如何做到的？

我試圖進一步分析其中的現象，

並盡可能不預設立場。

若提及太多雜事還請見諒。

只要不斷地書寫，

便有希望能找到答案。

他照片中的女性，

亦即人們如今所說的「超模」，

（或從前所稱的「女神」與「時尚標竿」）

共通點是距離感。

為了突顯這個特點，

「必須」拉開她們與我們的距離，

因為間距能給人壯麗的體驗。

親自認識她們幾乎是種褻瀆，

或至少會失去魅力與帶來失望。

畢竟沒有人會想一窺她們的家庭相簿。

（若真有人這麼想，

或目睹了這些女性在拍攝期間的樣子，

或看見八卦雜誌中她們失去耀眼光芒的模樣，

難道不會認為侵犯到對方，

或成為竊盜共犯，

盜取了照片中原有的氣息嗎？）

在彼得·林德柏格的照片中，
那些絕美的女性散發出優雅與耀眼的光芒，
卻「毫不遮掩」，
沒有那道常用以示人的表面「高牆」。
他就像是從牆的一旁繞了過去，
但這難道就不是種褻瀆嗎？

儘管呈現的是率真的一面，
魅力卻「絲毫不減」。
那些女性毫不裸露，
更不袒胸露背，
甚至完全相反。

這就是神奇之處，
亦即我在開頭所說的，
彼得·林德柏格科幻電影般的傑作，
以及他的烏托邦。
我唯一能做的，
就是如此確信著：
他不知怎麼就是做得到，
能記錄這些女神凡人的一面，
卻絲毫無損她們的耀眼光芒。

不僅如此，

他甚至還強調了其中的矛盾，

使其更加顯著。

這聽起來很不可思議，

尤其對時尚界而言更是難以想像，

但這確實是公眾形象的一部分。

林德柏格鏡頭下的超模，

在當代是謎一般的存在。

然而謎團的出現不是偶然，

它往往建立於（並超越了）特定的基礎與規範，

但這與彼得・林德柏格的作風又不盡相同。

你可能會覺得，

我快要為一開始的疑問找到答案了：

「這男人是如何做到的？」

儘管具體的答案仍未找到，

但我突然感覺，

自己好像看透了他一部分的祕密，

卻又不是那種：

我認得他的笑容！

若你認為，

這對一名攝影師而言沒什麼大不了，

可就大錯特錯了。

看著那雙和藹的眼睛時，

你會想知道，

那炯炯有神的雙眼是如何分辨虛實，

並將其看透與轉化。

那雙眼睛的後方藏著有別於友善的特質，

並有著擋不住的力量，

能看穿與剖析目標。

（其他攝影也有同樣能力，

我並無意貶低他人，

而只是想說，

彼得的成果與眾不同。）

我接著要以不同角度再次靠近這個謎。

法蘭索瓦・楚浮（François Truffaut）有一部很棒的電影，

叫作《愛女人的男人》（*L'Homme qui aimait les femmes*）。

在這部電影中可以看見一種男人，

可以說是快要絕種的男人，

而我對其相當敬佩。

他們對女性抱持著全然不同的態度，
尤其相較於我們這些凡人。
他們堅強卻又脆弱；
他們溫柔卻不做作；
他們真誠因為別無選擇；
他們充滿熱情卻不咄咄逼人。

就像是某種教條，
至少我對楚浮的電影印象是如此，
彷彿女性是其信仰，
但相信他們會嚴詞拒絕這種說法。
我只好談論他們的共通點，
亦即這些男人在面對女人時，
不會咄咄逼人，
卻也毫不退縮。

這對攝影而言
卻不是理所當然。
相機的目的是留下印象，
面對超模亦是如此，
因此令人驚豔的照片能使觀看者著迷，
甚至暈頭轉向。

除此之外，

男人與女人之間少了較勁

也不是常見之事。

好了，

就說到這裡。

碰巧有個人，

遵循這樣的教條成為了攝影師，

那就是彼得・林德柏格。

（我一直都很好奇，

他「蘇丹」〔Sultan〕這個綽號是怎麼來的！）

繞了這麼一大圈，

對於我一開始的疑問也有了些眉目。

「這男人是如何做到的？」

答案或許就是他極度的低調，

與幾乎可以被形容為斯多葛主義的作風，

以及絕對沒有被高估的品行，

亦即如今常被忽視的博愛精神。

（若能再補充一個詞，

我會說是字典裡不會有的「女性友善」。

或許還有更恰當的形容詞，

只是我目前想不到……）

這男人是打從心底愛護女人的。

對於我疑問的答案，
其實並不困難。
即使是時尚攝影，
他仍是用「心」對待每一張照片。

因此這個男人可以說是，
讓一切自然地發生。

本文寫於二○○二年

為彼得‧林德柏格《故事集》（*Stories*）之前言

西部人

安東尼·曼

我剛開始當影評人並製作電影時，

寫過一篇關於安東尼·曼的文章，

但已經是很久以前的事了。

那篇文章刊登在《電影評論》，

這雜誌是「慕尼黑多愁善感者」[1]的重要媒體。

（對他們來說只有影像作品是重要的，

它們會替自己發聲，

不會被強加賦予任何含義。）

我之所以在此引述一九六九年六月的文字，

是想談一下當時的事，

那段逝去的時光：

安東尼·曼的《遠鄉》（*The Far Country*）以一艘蒸汽船開場、以一個遙遠的淘金熱村落收尾，而這個

1 指慕尼黑電影學院的學生。（譯註）

村落只能沿著冰河抵達。詹姆斯．史都華（James Stewart）與沃爾特．布倫南（Walter Brennan）為了在猶他買個農場，而賣了他們的牲畜。然而，錢都還沒拿熱，詹姆斯．史都華就轉買了一個金礦。當沃爾特．布倫南手握鐵鏟時，他沒意識到，巨大的命運轉變在等著他們。

在安東尼．曼的《西部人》（*Man of the West*）中，賈利．古柏（Gary Cooper）來自於一個名叫希望社區的小地方，從橫鋸鎮搭上生平第一列開往東方的火車，為了替家鄉尋找教師（位於此地西方數英里外）。由於火車在遭到搶劫後，拋下他開走了，他與茱莉．倫敦（Julie London）便落到了搶匪手中。直到十年前，他也是這個強盜集團的一分子，因此有他照片的懸賞海報在城裡掛得到處都是。電影結束於一座廢棄五年的城市；賈利．古柏開槍打中了一名啞巴（羅耶．達諾〔Royal Dano〕飾），啞吧在空蕩蕩的大街上大聲驚呼他要死了。

在安東尼．曼的《血泊飛車》（*The Naked Spur*）中，詹姆斯．史都華借助一名窮困的淘金人（米蘭．米契爾〔Millard Mitchell〕飾）與一名臭名遠播的警探（拉爾夫．米克〔Ralph Meeker〕飾），在山崖上抓

到了他找遍整個西部的罪犯（羅伯特・萊恩〔Robert Ryan〕飾）。電影的尾聲，羅伯特・萊恩射殺了愚蠢的米蘭・米契爾，而拉爾夫・米克射殺了羅伯特・萊恩，並在將對方的屍體拖出河水時意外溺斃。詹姆斯・史都華最後埋葬了罪犯，並婉拒了追捕的獎賞。他最後沒有買回自己的農場，而是與珍妮・李（Janet Leigh）搬到了加州。同樣在這裡，安東尼・曼於一九〇六年出生在聖地牙哥。

安東尼・曼《長槍萬里追》（Winchester '73）的劇情全圍繞在一把武器上；內容之豐富，至少可比擬八部義大利式西部電影。安東尼・曼電影的故事情節讓其他西部電影故事顯得好理解；安東尼・曼電影中的道路與場景掩映，這使其他的西部電影相形之下顯得直白好懂。故事發生在各種西部電影會發生的所在，安東尼・曼的西部片是平靜的，演員會直到所有事件發生完之後才離場，所有內容都會呈現在眼前，甚至演員的臉部表情也沒有多餘的揣測空間。安東尼・曼的風格近似於《西部人》中的賈利・古柏；當茱莉・倫敦問他，這麼做的目的為何時，他答道：「我也不知道，只是等等看會發生什麼事。」

在一次與克勞德・夏布洛 [2] 的聊天過程中（一九五七

年三月的《電影筆記》〔*Cahiers du Cinéma*〕），安東尼‧曼說道：「要說最理想的電影範例，大概就是那種，你把聲音關掉，光看畫面也能明白內容的電影吧；電影就是這麼回事。」在賈利‧古柏與茱莉‧倫敦於受驚嚇的馬匹之間打鬥結束後，在《西部人》中飾演土匪首領的李‧科布（Lee J. Cobb）肯定地說道：「我這輩子還沒見過這種景象。」

這大概就是一九六九年六月那滿腔熱血的影評人印象。

在那之前三年，

連我自己都還沒見過這種景象。

當時的我，

其實計畫到巴黎學繪畫，

卻在因緣際會下到了電影館探索電影，

並陷入在安東尼‧曼的電影回顧中。

那些電影（別無他者），

成為我最後放棄繪畫，

轉而學習電影並撰寫評論的關鍵。

從此又是一個嶄新的開始。

2 夏布洛（Claude Chabrol，1930-2010）是法國電影導演，新浪潮的先驅導演之一。（編註）

如今是一個嶄新的千禧年，

似乎可看作是電影史的一個里程碑。（或不是？）

因此我回顧過去，

重新看了安東尼・曼的電影，

作為他一百歲冥誕的紀念。

（除此之外，

我也讀了他的生平簡介。

不知道為什麼，

我先前從未對他的生平感興趣。

安東尼・曼的作品就是沒有將我引向他本人。）

作為德裔移民的後代，

安東・本德斯曼（Anton Bundesmann），

（或「艾米爾」〔Emil〕？不知道其他文獻是怎麼寫的？）

於一九〇六年六月三十日出生於聖地牙哥（San Diego）。

（有文獻卻寫是洛馬岬〔Point Loma〕……）

雙親艾米爾（Emil）與貝爾塔・本德斯曼（Bertha
　Bundesmann），

影響了他對戲劇的喜愛。

一家人在他十歲時搬往紐約。

安東尼・曼早期，

在百老匯的台上與台下汲取經驗，

並先後擔任過配角、產品副理、

場景設計師、舞台經理，最後才成為導演。

他終究被人注意到了。

一九三八年，

他被大衛‧賽茲尼克（David O. Selznick）帶至好萊塢，

並在那開始擔任星探與試鏡指導。

他的第一份導演工作是，

為《亂世佳人》（ *Gone with the Wind* ）

與希區考克（！）的《蝴蝶夢》（ *Rebecca* ）一類大片

　　拍攝演員試鏡。

自一九三九年起，

他在派拉蒙影業（Paramount）開始為期三年的工作，

擔任了普雷斯頓‧斯特奇斯（Preston Sturgess）等導

　　演（！）的助理。

（與德國電影業不同的是，

美國電影業中的導演助理，

通常是朝製作人發展，

而不是導演。）

終於在一九四二年，

他第一次獲得了自己拍攝電影的機會，

完成了低成本的《百老匯醫師》（ *Dr. Broadway* ），

且同樣是在派拉蒙影業。

他到一九四七年已為雷電華（RKO）、環球

（Universal），

與共和國（Republic）電影公司拍了六部電影，

全部都是片長不到七十分鐘的低成本商業電影，

以滿足觀眾的快速消費欲望，

與對於轉移注意力的需求，

而這是高成本製作電影所無法滿足的。

然而這些廉價電影的內容緊湊，

因此常期望影迷觀眾能夠自行領略缺失的劇情，

與因「成本考量」沒拍出來的畫面。

安東尼・曼從中學到了技巧，

尤其學到以少量的資金，

從平庸的演員與不理想的劇本中擷取出最棒的元素。

他曾表示過，

電影提案必須簡單扼要：

「若想說一個故事，

它卻不怎麼聰明與講究，

自然會吞噬賦予它的每一個字句。

因此在一開始，

便須挑出簡單且有品質的元素。」

在創作生涯的第二個階段，

安東尼・曼於一九四七年至一九五〇年間拍了一系

列電影，

類型全是人們所說的黑色電影。

那些電影黑暗、骯髒、暴力，

反映了美國夢的另一面。

在這段時間裡，

約翰‧艾爾頓（John Alton）為他擔任過五次攝影師，

尤其是一九四七年的《金錢豹》（*T-Men*），

與一九四八年的《魔鬼殺陣》（*Raw Deal*），

品質完全超出當時的大眾電影水準。

特色是突兀的打光與圖形輪廓、

幾乎怪異的大膽視角、

搶眼的轉場、

突如其來的畫面移動。

這些電影的片長都在九十分鐘上下。

許多畫面都在外景實際拍攝，

卻在艾爾頓的打光下顯得像是表現主義背景。

（若兩人於片廠內拍攝，

電影的風格便會較外景來得寫實。）

曼顯然學到了不少東西。

他的角色往往在心理與含義層面都是個複合體，

其中有許多是心理疾病患者，

並有如暴力一類難以控制的問題。

他電影中的主角相較之下就低調許多，

例如更生人或前科犯，

或從事臥底偽裝工作的角色。

他的風格精準、簡潔、明確，

而電影中所有的設定都有特殊的含義，

因此敘述節奏明快，

觀眾也可以看出明確的表達內容。

之後在一九五〇年，安東尼‧曼與當時的巨星羅伯‧泰勒（Robert Taylor）拍了第一部西部電影《魔鬼的門廊》（*Devil's Doorway*）。除此之外，他與約翰‧艾爾頓的合作也相當成功。接著在同一年，他又與芭芭拉‧史坦威（Barbara Stanwyck）和華特‧休士頓（Walter Huston）合拍了《復仇女神》（*The Furies*）。之後接手原本是給佛利茲‧朗（Fritz Lang）指導的大片《長槍萬里追》，則讓安東尼‧曼初次嘗到了成功的滋味。

曼終於找到了能夠展現自己天分的電影類型。

他在到一九六〇年以前的十年間，

共拍了十部西部電影，

並打造了自己純粹的電影王國，

一如尚－盧‧高達（Jean-Luc Godard）之後所稱讚的：

「藝術與理論兼具。」

曼在六〇年代的成功並非巧合。

好萊塢當時正面臨了危機，

因為其製片廠體系過去三十年來

形塑的美國電影，

處在崩潰邊緣。

雪上加霜的是，

電視機成為了新的媒體。

歐洲電影吸引了觀眾的目光，

尤其是那些對電影文化有細緻品味的人。

（英格瑪・柏格曼與費德里柯・費里尼〔Federico
　　Fellini〕），

尤其成為了這類藝術電影的同義詞，

也就是美國人說的「家喻戶曉的人物」。）

就是在這樣動盪與變動的時代，

許多導演很快獲得了成功，

因為他們在沒沒無聞時，

以微薄的預算嘗試與實驗，

並找到了適合自己的風格，

最後在美國獲得了關注。

例如奧托・普雷明格（Otto Preminger）、

布萊克・愛德華（Blake Edwards）、

羅伯・阿德力區（Robert Aldrich）。

當然也少不了尼可拉斯・雷、

塞繆爾・富勒（Samuel Fuller）、

道格拉斯・瑟克（Douglas Sirk）、

史丹利・庫柏力克（Stanley Kubrick）與安東尼・曼。

有很長一段時間，

這些導演能夠隨心所欲地拍電影。

曼拍了西部電影，

用了有限的預算與原創的場景，

在好萊塢的千里之外，

幾乎沒有任何電影製片想得到……

這些電影導演中，

沒有人認為自己是作者，

卻能夠自信地透過書寫創作。

因為法國新浪潮（Nouvelle Vague）與法國作者電影 [3]，

這些「沒沒無聞的美國作者」才被發覺與認識，

當然也吸引了影評人的注意，

尤其是安德魯・沙里斯（Andrew Sarris）。

（大概是在六〇年代中期）

―

3 法國新浪潮的影評人、電影創作者對於美國好萊塢製片廠制度提出
　異議，認為該制度以製作人、製片廠為創作中心，而電影應該與文
　學、音樂、繪畫等其他藝術作品一般，是作者的作品，而電影的作
　者則應該是電影導演。（編註）

塞繆爾·富勒與尼可拉斯·雷等人相當享受他們被
　　推崇膜拜，

因為那些原被視為難以登上大雅之堂的作品終於獲
　　得了重視。

安東尼·曼獲得的肯定卻來得有點遲。

他於一九六七年四月二十九日，

在柏林拍攝間諜電影《東西柏林間諜戰》（*A Dandy
　　in Aspic*）的過程中過世，

享年六十歲，

可說是英年早逝。

他的名字至今仍僅有懂電影的行家聽聞過。

安東尼·曼是「導演的導演」。

（我的意思是，

很多人從他那學到了東西。

有些人將他視為典範，

卻沒有人真正地認識他……）

我當時在法國電影圖書館（Cinémathèque）的黑暗中
　　做筆記，

但從那電影新世界中，

我到底學到了什麼？

為什麼偏偏是安東尼·曼的電影，

能夠像語言般清晰表達？

他是第一個讓我有這樣感覺的電影作者（或手藝人）。

他的電影到底是如何對我產生作用？

如何讓我在接下來的好幾個月，

夜以繼日地將時間花在電影院中？

到底是什麼讓他的電影如此地與眾不同？

將近四十年過去了，

我又看了一次那些電影，

（從他的黑色電影系列，

到 他 的 傑 作《 葛 倫・ 米 勒 傳 》〔 *The Glenn Miller Story*〕、《萬世英雄》〔*El Cid*〕）

而這些大片讓我感到，

無論當時或現在，

都有商業電影的平均水準（甚至之上）。

安東尼・曼巔峰時期的強項是西部電影，

他從中找到了專屬的敘事方式（他獨有的），

將劇情與呈現手法緊密結合。

他的最後一部西部鉅片是《西部人》，

我第一次在巴黎看這部電影時，

就瞬間愛上了，

而它至今仍舊是我最喜歡的安東尼・曼作品。

現在我重看了一次，

馬上又想起當時讓我無法言語的感覺，

並深深地沉浸在裡頭：

每個景框都是如此深刻入石，

而每個畫面都是如此簡潔，

且言簡意賅。

每一場戲都是如此沉靜與堅定，

而敘事節奏透過劇情與角色，

是如此泰然自若。

在這部電影中承擔此責任的，

是有絕佳表現的賈利·古柏。

（他先前沒有經歷過如此從容的敘事節奏。）

一個畫面接著一個畫面，

安東尼·曼自信地運用了同樣的空間，

（一張照片的尺寸再大，

也沒有電影畫面難填滿）

與人物的角色層次，

一如經典的荷蘭繪畫，

還有驚人的景深呈現。

即使人的位置距離前景非常近，

臉部表情與背景依舊非常清晰。

（這連在器材方面都是一個極大的挑戰，

不僅得額外地大費周章，

還需要比在一般情況下更多的光源。）

由此可見安東尼・曼對於畫面美學的嚴格要求。

為了達到這樣的效果，

他必須事先了解，

透過什麼樣的方法才能實現。

（這些經驗，

我猜他是在和約翰・艾爾頓合拍黑色電影時學到的。）

「空間」因此有了舉足輕重的地位。

無論室內空間或戶外景觀，

它們都有了深度與展延，

並給了觀眾不同的感受，

因為內容更豐富了。

賈利・古柏一次襯著晚霞，

從穀倉走至一間房子，

但觀眾無法得知，

裡頭有沒有住人，

（劇情與古柏將碰面的人有關！）

而這個遠鏡頭全程沒有剪輯。

儘管他走得不慢，

但約五十公尺的距離也需要一些時間。

這樣的片段，

其他電影多會剪接或跳過，

但安東尼‧曼只是讓攝影機保持著一定的距離，

緩慢地跟隨前進。

這能帶來令人驚豔的效果，

並讓觀眾感到，

自己在陪著對方一起走。

這段「長路」突然感覺不那麼長了，

同時還搔弄著觀眾的心，

使之抱持著緊張與期待，

儘管身處於千里之外。

要說到安東尼‧曼經常重複使用的場景，

便不可忽略美國壯麗且難以取代的景觀，

但不是常見於約翰‧福特的電影中，

那卡斯帕‧大衛‧弗列德里希[4] 畫作般的風格。

這些電影中的畫面，

就像是超現實主義的畫作。

約翰‧福特作品中的美國印象是令人敬畏的，

且是一種令人印象深刻，

—

4 卡斯帕‧大衛‧弗列德里希（Caspar David Friedrich, 1774-1840）是
　十九世紀德國浪漫主義風景畫家。他的作品強調尖銳的明暗對比和
　空無的精神表現，混合著古典主義的嚴謹技法和浪漫主義的情愫。
　他的風景畫與歌德的小說、貝多芬的音樂，成為德國浪漫主義的代
　表。（編註）

並帶有神祕感的回首。

安東尼・曼的作品即使在今天看來，

仍舊寫實且不落俗套。

例如《西部人》中的場景之所以令人震撼，

（還有《遠鄉》與《血戰蛇江》〔*The Man from Laramie*, 1955〕）

便是因為其中的「平凡」，

亦即美國的日常，

幾乎隨手可得，

只是鏡頭所及之處經過了細心的挑選，

而光線所及之處經過了仔細的安排，

一切都始於場地的原型。

這與裡頭的英雄角色有異曲同工之妙……

他們的命運與神情也是同樣的平凡無奇，

且（幾乎）不會透露任何激情。

曼的許多電影都像《西部人》，

述說了一個男人、一趟旅程、一幅景象、一段過去，

與其中的糾纏；

及生活問題、打鬥、欲望，

與其中的關聯，

及責任、忠誠、女人……

每一場打鬥戲都發揮到了極致，

因此我即使過了四十年，

依舊對那匹驚惶失措的馬印象深刻。

幾個男人在那馬蹄下逃竄，

而最後的結局出乎意料。

賈利・古柏增添了不少歲數，

但將滿腔的怒火轉化為能量，

並戰勝了對手。

（那高傲的年輕惡徒，

前晚強迫一名女子脫下上衣，

而古柏被迫旁觀如此惡行。）

惡徒在打輸後無力站起身來，

因此古柏強迫對方脫下上衣，

並將其扯了下來，

為那名遭到羞辱的女子進行報復。

他的手段與怒氣反映了寫實主義的原始真實，

是西部民眾沒有預料到的。

那名惡徒的死亡

（以及之後激動啞巴的死亡），

與其他西部電影中的死亡方式不同。

（以後應會有人來寫寫電影中的種種死亡，

可以是嘲諷的、順帶的、鄙視的、

俗氣的、可笑的、狠毒的，

也可以是悲慘的……）

安東尼・曼呈現人物與事物的方式別有不同。

（有什麼不同？與誰不同？與電影不同嗎？這就是

　　電影啊！）

他順利地（或已經成功地）

以特定的方式呈現事物（亦即可能的樣子），

而這著實令人神魂顛倒（也感到困惑）。

這是「現象學」的範疇。

事物與景象的背後是空的，

而現象就是本質。

（不同於約翰・福特，

其中沒有抽象的概念，

也沒有超驗的內容。）

因此角色是實在的，

而內容是線性進行的。

十年後，

山姆・畢京柏（Sam Peckinpah）敘述了相似的故事，

卻令人感到疑惑與難解，

並潛藏了暴力因子。

因此西部電影成了一個謎團，

變成了老舊的類型。

安東尼・曼的電影有自己的特質，

像是一種獨特的生活型態，

僅專屬於他。

人們因此認識到，

曾經有過這樣的西部電影與角色。

並非一切都是在瞬間從無到有，

甚至大提升與大躍進，

且只會諷刺地表現。

在《遠鄉》中，

詹姆斯・史都華扮演了牧人的角色，

帶著龐大的牛群翻越落磯山脈，

卻決定繞路，

因為他不信任同伴穿越冰川的建議，

並認為太危險了。

觀眾之所以相信他的判斷，

不是因為劇情的引導，

也不是因為他是主角，

而是在電影中實實在在地看見了險峻的景象；

這是其他電影所沒有的。

這在電影中意味著一種宣示，

尤其曼所呈現的人物與景象，

都是實在與即時的，

並有可信度與、說服力，

且具體、明顯、緊湊。

在安東尼・曼為數不多的訪談中，

他不斷強調，

自己對於視覺張力的喜愛與信賴。

《萬夫莫敵》（*Spartacus*）這部電影，

他並沒有執導到最後，

因為與演員及製作人寇克・道格拉斯（Kirk Douglas）鬧翻了，

而道格拉斯試圖透過電影傳遞一堆訊息。

「我認為，

在敘述奴隸制度對於肉體的折磨時，

訊息會自然傳遞。

視覺元素才是電影的重點，

而過多的對話會毀了一切。

我們無法對此達成共識，

因此我選擇離開。」

史丹利・庫柏力克之後接手拍完了這部電影。

命運就是如此捉弄人。

在佛利茲・朗的生涯尾聲，

換曼接手拍完他的《長槍萬里追》。

曼不願意優先處理概念（或訊息），

因為概念與影像呈現，

在他的電影中是密不可分。

兩者都是敘述的一部分，

是一種純粹與理想。

在曼的電影中，

優先的是劇情、角色，或肢體表現，

美國西部的歷史及掠奪

或安東尼·曼在我們眼前展開的影像世界，

顯得無關緊要。

形式與其中的內容是相連的，

兩者幾乎無法分開而論。

所有元素都相當簡單明瞭，

沒有（或極少有）虛假的表象。

我們都一直在忍受（我也無可避免），

電影裡那虛假的世界。

但（再次重看）這些電影

源自長久前那段短暫的

在電影史中的純真美好時光。

我們現今的期待（「觀影習慣」）

與之背道而馳，

因此炫目與欺騙，

甚或虛張聲勢，

讓我們覺得電影就是如此，

我們錯誤地（以為一直如此）接受的類型電影，

如今已被默默接受了。

人們如今還能嚴肅地看待這些單純的電影嗎？

這樣不會太不具批判性，

並要求太低與太膚淺嗎？

除此之外，

我們不是早已邁入一個新的時代，

能夠同時兼顧劇情敘述與影像呈現嗎？

我認為，

這已經有點本末倒置了。

如果我們今天能夠真正地呈現影像與除去影像，

或為影像添加與除去元素，

便能獲得令人驚豔的效果，

從曼的電影（再一次）體驗到，

藏在影像敘述中的電影信任本質。

隨後並會發現，

將敘事的重責大任交給它們是如此的可靠。

人們如今對影像感到厭煩並失去了興致，

而這個問題並非假象。

人們的觀賞習慣使諸如安東尼‧曼的電影，

看上去就像是「國王的新電影」，

但它們並不只是雲霧與雜音，

而是能夠沉醉於其中的事物，

（至少曾是如此）

如同孩子沉醉在童話故事中那般，

驚訝且目不轉睛地盯著確實出現在眼前的事物。

發出如此童話般（清晰）聲音的，

就是安東尼‧曼最棒的電影。

本文寫於二〇〇六年安東尼‧曼的百歲冥誕

苦雨戀春風

道格拉斯・瑟克

在環球影業的標誌消失後，連標題都還沒上，這部
電影就突如其來地襯著戲劇性的配樂一路狂奔。

一、取景：全景、黎明。一輛黃色的敞篷跑車在路
　　上奔馳，沿途經過一片片的油田。攝影機同步
　　快速地從左側晃至右側，並定住不動數秒鐘，
　　讓跑車離開畫面，而留下的巨大油泵剪影，像

極了一隻進食中的巨大蚱蜢。詭異的昏暗天色，彷彿只是早晨的第一道光。天空已經亮了，能看見雲朵的形狀，但籠罩在地面的，仍是昏暗的晨曦。開著遠光燈的跑車上，除了駕駛以外，沒看見其他乘客。

二、取景：全景、黎明。馬路穿越了大片油田，攝影機這時已不像上一個鏡頭在路邊拍攝，而是在馬路的正中央。黃色跑車幾乎緊貼著鏡頭，從我們的眼前呼嘯而過。整個畫面看不見其他生命跡象，而早晨昏暗的光線重重地籠罩著大地與整個遠景。

（所有導演與攝影師都明白，要在日出前於一連串的畫面中維持同樣的光線，是個非常大的挑戰，因此許多拍攝工作都會避開這個時段。這樣的光線，只會在每天的大清早維持十五分鐘。一旦太陽升過地平線，呈現出的光線又會截然不同。）

三、取景：全景、黎明。跑車從遠處經過眼前，而油田成為了背景。攝影機這次與道路保持一定的距離，並在跑車呼嘯而過時，隨之往左移動，定格在油槽上，而上頭大大地印了一個字母 H。

四、取景：全景、黎明。在這奇怪的人造場景中，
　　畫面左側有一棟黯淡的辦公大樓，上頭的霓
　　虹燈閃爍著「哈德利石油公司」（Hadley Oil
　　Company）的字樣，與一個同樣大小的字母 H。
　　黃色跑車在畫面下方顯得格外渺小，但這次的
　　行駛方向是離我們而去，且逃命似地高速前進，
　　揚起了秋天的落葉。這個畫面明顯不同於先前，
　　是在外頭實際拍攝的。若不是在製片廠拍攝，
　　就是部分的畫面透過接景以人工手法完成。

五、取景：全景至中景、搖攝、黎明。空蕩蕩郊區
　　的一個街角，前景的一棵樹被風吹得劇烈晃動。
　　黃色跑車朝我們駛來，並在轉角快速過彎，接
　　著消失在下一個彎道，而路上的落葉再度隨之
　　揚起。

六、取景：全景、黎明。被晨曦籠罩的美國小鎮，
　　前景的馬路旁有個地標：「哈德利／人口：
　　24,584」。這片荒涼的土地中央聳立了一座油
　　塔，而黃色的跑車依舊開著遠光燈，全速駛離
　　小鎮。除了這輛跑車以外，仍舊看不見其他的
　　生命跡象。

七、取景：半近景、黎明。攝影機首次進到了車裡頭，可以看見駕駛是一名男性。他明顯狂飲了一整晚，並隨即用牙齒又開了一瓶酒，接著牛飲一口。儘管他只用左手抓住方向盤，卻絲毫不曾減速。男人面前只有一小塊圓形的擋風玻璃，椅背上也沒有頸枕，因此僵硬地坐在駕駛座上，看上去就像是如今的一級方程式賽車手。這個畫面也是在製片廠拍攝，而背景是投影出來的。

八、取景：全景至中景、黎明。黃色跑車在田園中的一個 S 型彎道左轉再右轉，而攝影機也隨之往左移動，看見跑車駛向一棟華麗的豪宅（這裡像極了貝萊爾〔Bel Air〕，因此我猜是在好萊塢拍的）。從這裡開始才慢慢出現片名，而先前戲劇性的配樂與節奏也逐漸趨緩。

九、取景：中景特寫、室內。一名男人拉開窗簾（他在剛才的那棟豪宅裡聽見汽車駛近），不安地望向外頭。背景有一名女人從床上坐起身，接著畫面出現了演員名稱——洛‧赫遜（Rock Hudson）。沒錯，就是站在窗邊男人。

十、取景：中景特寫至中景、黎明。跑車用力地煞住了，直接停在鏡頭前，使擋泥板與頭燈占據了半個畫面。鏡頭稍微一轉，看見駕駛下了車，或應該說爬出了車，接著走出鏡頭。背景的豪宅窗戶裡亮著燈，而天空仍舊半亮著。

十一、取景：中景特寫、室內。剛才在背景的女人疲倦且憂傷地下了床，接著畫面又出現了演員名稱──洛琳・白考兒（Lauren Bacall）。

十二、取景：近景至中長景。跑車駕駛站至一旁，喝光了酒瓶裡的酒，並將空酒瓶扔向房子的外牆。接著畫面出現了他的名字──羅伯・史塔克（Robert Stack，他之後以這個角色獲得了奧斯卡最佳男配角獎提名）。他跌跌撞撞地離開了畫面，接著地下室的燈亮了起來，一對擔任管理員的黑人夫婦驚恐且難以置信地望向外頭。

十三、取景：近景至特寫、室內。一名女人從戲劇性的陰影中走向窗戶，而觀眾這才看清楚她嘲諷且輕蔑的臉部表情。這名金髮女子化著濃妝，而她的髮型讓人聯想到五〇年代的畫報女郎

（Pin-up）。隨之出現的字幕向觀眾透露，她叫作桃樂絲・瑪朗（Dorothy Malone，她以這個角色獲得了奧斯卡最佳女配角獎）。

十四、取景：全景。別墅。窗戶亮著，而外頭的樹被風吹得搖來搖去，將影子戲劇性地投在房子的外牆。接著出現了電影名稱——《苦雨戀春風》（*Written on the Wind*）。

十五、取景：中長景、室內。羅伯・史塔克衝進了別墅的門廳，接著跑進一旁的房間。字幕繼續上，而畫面逐漸淡去（先前的畫面都是直接切換）。

十六、取景：全景至中景特寫。攝影機從外頭照入室內，而前景仍是投在房子外牆的搖晃樹影。強風將樹葉吹進寬敞的門廳，落在大理石地板上。背景是還穿著睡衣的桃樂絲・瑪朗，匆匆忙忙地從旋轉樓梯跑下來。攝影機從大門進入門廳，接著畫面上出現「劇本：喬治・佐克曼（George Zuckerman）」的字幕。這名狼狽的金髮女子朝那扇先前被男人關上的房門跑去，並停了一會，偷聽裡頭的動靜。接

著又出現了「改編自羅伯特・懷爾德（Robert Wilder）的小說」的字幕。桃樂絲・瑪朗隨之拉開門跑了進去，而接下來的字幕襯著空蕩蕩的畫面顯示「攝影指導：羅素・梅蒂（Russell Metty）」與「特藝七彩沖印」。

十七、取景：全景。畫面切至別墅外頭，看見天色依舊昏暗。字幕繼續上，而鏡頭逐漸朝別墅靠近。

十八、取景：全景。穿過搖晃的樹影後，字幕顯示「音樂：法蘭克・斯基納（Frank Skinner）」。同名片頭曲〈苦雨戀春風〉的作曲人是維克多・楊（Victor Young），由四王牌（the Four Aces）演唱（也獲得了奧斯卡獎提名）。接著音樂結束，只剩下風聲。（因為忘記片頭曲是什麼時候開始的，我回放了影片，發現正是洛・赫遜出現的那一刻，時間真是抓得恰到好處。）

十九、取景：如同第十六個鏡頭，這次也正對了敞開的大門，並有同樣戲劇化的樹影，而更多的落葉被風吹進了屋內，接著字幕顯示「由

亞伯特·佐史密斯（Albert Zugsmith）監製」。
同樣只有風聲的畫面持續著，直到最後的字
幕出現：「由道格拉斯·瑟克導演。」

二十、取景：全景、稍微由上往下、豪宅前的車道。
前景停著黃色跑車，但只照到半輛，而風依
舊將樹吹得不斷晃動。畫面中沒有人影，接
著出現了一聲槍響。

二十一、取景：近景、攝影機推軌移動。畫面只照
到男人的腿部與上半身，因此看不見他的
臉部。他踉蹌地往前走了幾步，接著停了
下來，而手槍從他的右手落下。他沒能繼
續前進，並倒了下來，接著切換畫面。

二十二、取景：全景。攝影機穿過搖晃的樹葉，對
著豪宅前門車道上的柱子。左邊的黃色跑
車依舊停在原地，但這次整輛都在畫面中。
羅伯·史塔克倒在柱子的影子裡，沒有起
身，死了。除了呼嘯的風聲以外，聽不見
其他聲響。

二十三、取景：中景至特寫、室內、鏡頭些許晃動。

洛琳・白考兒打算從飄動的窗簾裡離開，看起來受到了打擊，因此昏倒在地。攝影機從窗簾轉向擺在一旁木桌上的日曆，並給了特寫。風吹動了日曆，從一九五六年十一月六日、五日……不斷地翻著。

二十四、取景：特寫、室內。活頁夾上的日曆快速翻動著（特效），前頭擺了墨水罐與置筆槽，被左右兩邊的貴賓狗擺飾固定住。全部的東西都是銀色的，看起來相當貴氣。鏡頭又靠近了一些，有幾秒鐘的時間，日曆左頁顯示一九五五年，而右頁顯示一九五六年（視覺效果）。接著鏡頭後退了一些，使日曆與文具如先前那般，再度完整地出現在畫面中，而日期停在一九五五年十月二十四日，星期一。

畫面淡出。

二十五、取景：特寫至中景、室內。畫面中出現了一隻女性的手，提筆在日曆上書寫。隨著收手的動作，攝影機也向後退，接著出現在畫面中的，是與先前截然不同的室內空間。故事回到了一年前，場景是一個大城市裡的

設計或廣告公司（從背景裡的窗戶可以看見高聳的大樓，這個畫面一定是在製片廠裡拍攝的）。先前在日曆上寫字的女性是洛琳‧白考兒，她正在為哈德利公司的廣告海報選圖。輕柔的音樂讓人忘卻了先前的緊張與戲劇性，將一切導回了一年前的正軌。

透過特藝七彩所呈現的視野，這部一九五六年的瘋狂電影這樣開始了。如今再次觀看這部電影，我不禁想到法斯賓達[1]對於瑟克與其電影作品的景仰。這名德國青年電影導演注意到了早他半世紀出生的「大師級前輩」，並對其通俗電影作品讚嘆不已。對他而言，裡頭的每個鏡頭都是如此動人。

更令人驚訝的是，瑟克還比他的天才「徒弟」多活了五年。法斯賓達與瑟克互相熟識，不僅拜訪過他在瑞士的住處，還在七〇年代替這位已被德國遺忘的導演爭取到了慕尼黑電影學院的教職。

1 法斯賓達（Rainer Werner Fassbinder, 1945-1982），德國導演、演員和戲劇作者，新德國電影最重要的代表人物之一。在他短暫的一生中共拍攝了四十一部電影。主要作品包括《與四季交易的商人》、《恐懼吞噬心靈》、《莉莉瑪蓮》等，他的過世等同於德國新電影時代結束。（編註）

瑟克在一九○○年（也有文獻說是一八九七年）出生於漢堡的一個丹麥家庭（因此之後的作品不時會以德語、英語、丹麥語呈現），本名迪特列夫‧瑟克（Detlev Sierck）。他年輕時非常景仰阿斯塔‧妮爾森[2]，且非常喜歡她的通俗電影作品。在大學的哲學與藝術史研習後（瑟克曾說過，杜米埃與德拉克羅瓦[3]深深地影響了他的電影語言），瑟克一開始擔任記者，之後才轉換跑道至戲劇，並於一九三四年起任職於烏法電影公司（UFA）。戈培爾[4]非常欣賞他的才華，因此忽略了佛利茲‧朗。然而，瑟克在一九三七年也面臨了逃亡的難題，因為他的第二任妻子是猶太人，也受到了迫害（他的一部電影透露，可能是前妻洩的密）。

自一九四一年起，包含瑟克在內有許多德國移民前往好萊塢，並於當地延續職業生涯，而瑟克也正式改

2 阿斯塔‧妮爾森（Asta Nielsen，1881-1972），電影與戲劇女演員。生於丹麥哥本哈根，是影史上第一位享有國際聲譽的明星。（編註）

3 奧諾雷‧杜米埃（Honoré Daumier，1808-1879），法國著名畫家、諷刺漫畫家、雕塑家和版畫家，是當時最多產的藝術家。德拉克羅瓦（Eugène Delacroix，1798-1863），法國著名浪漫主義畫家，其畫作對後來的印象派畫家和梵谷的畫風有很大影響，他的大部分作品被保存在巴黎羅孚宮，專為保存他的作品闢出好幾間展室。（編註）

4 戈培爾（Joseph Goebbels, 1897-1945），納粹的宣傳部長。（譯註）

名（成為 Douglas Sirk）。他與環球影業合作的作品尤其為人所知，其中有九部電影在羅斯·杭特（Ross Hunter）的監製下完成，而多部由洛·赫遜擔任主角。最成功的莫過於一九五四年的《天荒地老不了情》（*Magnificent Obsession*）與一九五九年的《春風秋雨》（*Imitation of Life*），而瑟克在後者完成後離開了好萊塢。他不適應當地的生活型態，因此搬到了瑞士。自此之後，他只在德國拍過一部劇情電影，並於一九八七年一月十四日過世。

瑟克很可能會就此被世人遺忘（真是太不公平了）。若不是六〇年代初期的法國新浪潮電影導演將其稱作邪典電影導演（就是高達本人），法斯賓達也不會注意到他，而瑟克那突出且顯而易見的視覺風格也會逐漸被淡忘。

上述的電影開頭就是最好的例子，沒有半句台詞，但角色配置卻清晰可見。觀眾可以看出愛情、背叛與當事人的無助，而這些都是瑟克電影作品的主軸。一如觀眾的期待，這些故事之後也出現在《朱門恩怨》（*Dallas*）一類的影集中，全劇圍繞著嫉妒、貪婪與腐敗。然而，人們對瑟克的敬佩並不是因為他戲劇作品中的劇情，而是那極富藝術性的風格。他

就像是結合了五〇年代的廉價犯罪小說、畫報女郎
與史詩級的肥皂劇，為觀眾帶來了強烈的視覺衝擊。

瑟克透過自己的方法，在電影中深度剖析了美國社
會，並發掘了其中的惡劣與壓抑。他電影故事中的
主角是求生不得、求死不能的囚徒，而金錢、權力、
野心與毒品等物呈現出美國夢的黑暗面，進而造成
墮落的風氣。簡言之，一切的價值都具有腐敗性。
很難想像，這名德國電影導演竟能在半世紀前的流
亡途中，預先深刻地釐清這些社會病徵。

　　　　　　　　於二〇〇六年為「南德日報電影圖書館」
　　　　　　　　（SZ-Cinemathek）發行本片撰寫

說故事的人
塞繆爾・富勒

有些人的世界觀充滿了利益關係，

也有些人關心房地產，

或在乎權力、名聲、榮譽。

有些有福的人在萬事萬物中看到上帝，

也有些人就像披頭四唱的「他們需要的就是愛」。

對塞繆爾・富勒來說世界可以濃縮成故事，

目光所及之處皆是如此。

每一件真實發生的事件與意外，

及真相與實情，

都是他的敘事題材。

文字無庸置疑是最重要的媒介，

否則除了說故事以外，

它們還有更好的發揮空間嗎？

一如山姆[1]所說的，

世界是一座戰場，

但不是軍事目的的戰場。
即使曾經當過軍人，
他仍認為最重要的戰場，
是文字所及之處。
一切的情緒、激情與生死，
都藏身在字句之中。

一九四四年山姆·富勒三十二歲，
完成了小說《暗頁》（ *The Dark Page* ）。
這是他的第四本小說，
而他一直從事記者工作，
並擔任劇本作家。
他這時還不是士兵，
也還不是電影導演。

只要讀完第一個章節，
便能在腦中對主角有完整的印象。
他的報業工作做得有聲有色，
而生活的各方面近乎完美。
接著下一個較短的章節揭露了，
他是一個殺人犯，

1 山姆是塞繆爾的暱稱。（編註）

違背意志使他的生活每下愈況……

（據山姆所言，

霍華・霍克斯 [2] 當時買下了《暗頁》的版權，

並向亨弗萊・鮑嘉（Humphrey Bogart）推薦。

他之後與卡萊・葛倫（Cary Grant）共同計畫了改編
　　電影，

讀這本小說時應該將這兩個人放在心底……）

我重讀這本小說時，

彷彿在耳邊聽見了山姆清晰的聲音，

且堅定、熱切、激昂與真誠，

一如他給人的形象。

我從沒遇過任何人，

談吐與書寫給人的感覺幾乎一致，

甚至他的電影也讓人感受到同樣的熱忱與態度。

對大部分作家而言，

言談、書寫與拍電影完全是不同的領域，

但對山姆而言卻是同樣的，

2 霍華・霍克斯（Howard Hawks，1896-1977），美國電影導演與製作
　人，主要電影作品有：《約克軍曹》（*Sergeant York*）、《夜長夢多》
　（*The Big Sleep*）、《赤膽屠龍》（*Rio Bravo*），一九七五年獲奧斯
　卡終身成就獎。（編註）

都是說故事。

說故事的人擁有說故事的權限，
可以加油添醋與誇大，
以吸引他人的注意力，
或引起他人的好奇心。
當山姆向我述說某事時，
我經常自問：
「這都是他自己想出來的嗎？
會不會有任何的真實性呢？」
每一次有機會能夠證實山姆的故事，
最後都顯示，
那是他經驗與記憶的一部分。
若有任何誇大的嫌疑，
也只是他包裝故事的方式，
以吸引他人的注意力，
並確保從一開始，
便能引起聽眾的興致。
這與他說話的方式，
或面對面談話的形式並無關聯，
亦即首先向對方提問，
迫使對方開口，
並意識到自己身處的環境。

若對方不願意開口，

山姆會抓住對方的手臂，

並開始大聲咆哮，

即使在人滿為患的餐廳或旅館大廳也是如此。

這往往會引來哄堂大笑，

或竊竊私語。

他深知吸引目光的方式，

並能使聽眾保持專注，

直到他的故事結束。

他是我遇過最偉大的說故事人，

那是存在於他血液中與生俱來的天分，

無論言談、打字或拍電影皆是如此。

我很幸運，

能享受山姆的尊榮陪伴。

他擔任過我四部電影的演員。

在《美國朋友》的拍攝過程中，

有一次在整天的辛勞結束後，

我和攝影師羅比·穆勒陪山姆回到他的旅館房間，

想確定那裡有他所有需要的東西。

之後在我們準備道別時，

他點了一根菸，

並要我們坐下，

因為他想起了一些一直想告訴我們的事。

拍攝期間大家都很忙，

而此刻正是適當的時機點。

幾個小時過後已是深夜，

但我們仍坐在他的沙發上。

羅比睡得又深又沉，

而山姆卻還在床上跳來跳去，

腳上穿著鞋、

手裡拿著菸。

他發狂似地比手畫腳，

因此菸灰掉得滿床都是。

（我生怕他把整間旅館給燒了，

因此緊張到睡意全消……）

山姆說的是自己幾年前某次拍攝時的事件，

並在期間發狂似地大笑，

且激動到上氣不接下氣。

（他就算嘴裡叼著菸，

也能清楚說話，

這不是任何人能夠輕易做到的。）

他永遠有說不完的故事。

我和他相處的時間絕對超過數百個小時，

而他幾乎總是說話的那個人。

儘管如此，

我發誓過去二十五年來，

他的故事從沒有重複過，

一次也沒有，

連細節都是。

他根本不可能記得，

曾經向我說過哪些故事，

在漢堡、里斯本、洛杉磯與舊金山。

他的記憶就像是個寶庫，

收集無數的命運、事件、歷史、悲劇，

與奇怪的、令人驚豔的故事，

使他能夠講的故事不重複。

他曾經在旅館大廳受夠了

一群愛吹噓的老男人，

就用故事把他們唬得一愣一愣。

他十二歲開始當送報童，

之後成為了《紐約新聞報》（*New York Journal*）最年
　輕的送稿生，

（他必須以飛快的速度穿梭於不同的編輯室，

以交付剛打出來的稿件，

而記者每次的產出為六份）

並於十七歲便成為了全職的犯罪線記者。

有一次在波昂，

也就是一九七二年，

他拍《貝多芬大街上的死鴿子》（*Tote Taube in der Beethovenstraße*）的地方，

山姆告訴我，

他曾以「大紅一師」[3] 士兵的身分，

也就是美國大名鼎鼎的陸軍第一步兵師，

徹夜穿越了萊茵河，

並在一間平房中過夜。

隔天醒來後發現，

那竟是貝多芬的故居。

我明白「歷史」（History）與「他的故事」（his story）之間的造字妙處；

山姆集結了眾多故事，

而這些故事日後也成為他的故事。

即使年事已高，

而一次中風讓他的口語表達出現了困難，

3 第一步兵師是美國陸軍中歷史最悠久的師，曾立下了不少戰功。由於這個單位的標誌有一個很明顯紅色阿拉伯數字 1，因而隊名為「大紅一師」（The Big Red One）。（編註）

山姆仍無視阻礙繼續說故事。

即使他已無法完全掌握語言，

仍毫不屈服。

過世之前的一九九六年，

他還在我的電影裡飾演一個角色。

山姆在《終結暴力》（*Am Ende der Gewalt*）中飾演一
　　位主角的父親，

其受中風後遺症所苦（與真實的他一樣）。

在與兒子（蓋布瑞・拜恩〔Gabriel Byrne〕）對話的
　　一幕，

他怎麼就是無法說出「電腦」（Computer）這個詞，

猶豫了一會竟說成了「電鳥」（Macuter），

接著便響起了他那極富渲染力的笑聲。

他指著眼前擺在桌上的安德伍德（Underwood）打字
　　機說：

「這不是電鳥！

這是打字機，有史以來最偉大的發明！」

山姆就是一個如此落落大方的人，

無庸置疑是個樂觀主義者，

可以說找不到比他更親切的人了。

或許你們無法想像他多麼獨特，

但不用懷疑，

他是二十世紀最偉大的電影導演之一。

除此之外我保證，

他也是最棒的說故事人。

本文寫於二〇〇七年

為小說《暗頁》英國初版之前言

時間旅人

曼諾‧迪‧奧利維拉

年齡本身並不有趣，因為有人儘管年事已高，卻沒經過大風大浪，因此沒什麼故事能說。然而，若已慶祝完一百大壽，還在繼續籌備下一步電影的拍攝工作，確切地說是第四十八部電影，可就相當驚人了。什麼！一百歲了還在拍電影，到底是何方神聖？

這個人是曼諾‧迪‧奧利維拉（Manoel de Oliveira），一九〇八年十二月十二日出生於葡萄牙波多（Porto）。他的眼神總是充滿了嬉鬧的孩子氣，並對一切充滿好奇，且樂此不疲。我不久前才在威尼斯的一個慶典上見過他，而他一如以往地為一生的創作接受了表揚。當曼諾正準備走上台時，有人伸出了手，但他笑著婉拒了攙扶。走個樓梯也要大驚小怪，不過一百歲罷了，是有多老？

當曼諾出生時，卓別林（Charlie Chaplin）還在倫敦的各個音樂廳掙扎地闖蕩，而格里菲斯（W. D.

Griffith）還是沒沒無聞的作家與演員，受雇於比奧格拉夫電影公司（Biograph Company），但坐落於紐約，因為好萊塢還沒開始發展電影業。當時遠在彼岸歐洲的葡萄牙王國，還希望成為一個共和國。奧利維拉年輕時想成為一名演員，並參與過多部電影的演出，其中一部甚至是葡萄牙的第一部有聲電影。他在一九三二年看過沃爾特・魯特曼（Walter Ruttmann）的《柏林：城市交響曲》（*Berlin – Die Sinfonie der Großstadt*）後，感到驚為天人且印象深刻，因此萌生了拍攝紀錄片的念頭。三十年過去了，他仍斷斷續續地持續著。直到一九七一年，曼諾才真正開始拍攝劇情電影，例如《今與昔》（*O Passado e o Presente*），而往後也以類似的題材著稱。我當時還是個二十六歲的毛頭小子，剛拍了第一部長片，而曼諾的年紀與我現在相仿，亦即六十三歲。他在八十歲過後仍孜孜不倦，每年至少會拍一部電影。我慢慢能夠想像，一百歲還在拍電影是什麼感覺了……

一九九四年，我在里斯本拍了《里斯本的故事》，並請曼諾在一個無聲的短幕擔綱演出（那時他剛滿八十八歲）。他要走至手搖式攝影機前，以審視的眼神望向前方的道路（並用充滿歲月痕跡的雙手，模仿常見於電影導演的框景姿勢），接著「以自己

的方式」沿路往下走，就這麼簡單。第一個部分，曼諾悠閒地晃到街角，並向左轉。他在地上有標記的位置駐足了片刻，卻沒有低頭往下看，然後將手伸至鏡頭前，在眼前比畫取景。接著我們將鏡頭轉向，好讓他繼續前進，而他消失在一間房屋的門廊。當我們準備好繼續拍攝時，曼諾回來了，人中卻黏了類似卓別林的假鬍子。除此之外，他的帽子也有些不同，而褲子也拉高了些，簡直就差一支拐杖了。這時畫面中的他不是用走的，而是用跳的。他單腳轉向攝影機，接著又轉了回去，跳著離開了畫面。沒錯，他是跳著離開的。卓別林似的奧利維拉在街角轉彎，離開了畫面。

這男人永遠都是這般有活力，彷彿越活越年輕。看他的電影，就像是進行一場時空旅行，使過去與現在交錯，令過去看起來就像是想像的世界。歐洲一百年來的經驗都濃縮在他的電影中，無論是殖民的痕跡，還是當代的混亂。曼諾的電影呈現出一種純粹與開放，伴隨著寧靜安和。他執導了布紐爾[1]《青樓怨婦》（*Belle du Jour*）的續集《青樓紅杏四十年》

1 路易斯‧布紐爾（Luis Buñuel Portolés，1900-1983），西班牙國寶級電影導演、電影劇作家、製片人，代表作有《安達魯之犬》、《青樓怨婦》，是著名超現實主義藝術家。（編註）

（*Belle Toujours,* 2006），由米歇爾·畢高利（Michel Piccoli）與布魯·歐吉爾（Bulle Ogier）主演，而《會說話的照片》（*Um Filme Falado*）由凱撒琳·丹尼芙（Catherine Deneuve）與約翰·馬可維奇（John Malkovich）主演。在此僅列兩部作品，而這些都是相當受到曼諾青睞的演員。曼諾·迪·奧利維拉如今一百歲了，我們也有超過一百個理由（再）欣賞他的電影作品。

本文寫於二〇〇八年

為曼諾·迪·奧利維拉百歲祝壽

致碧娜兩講
碧娜・鮑許

讓自己感動

我們社會中會綻放光芒的不只有黃金，

且常有濫竽充數的問題。

會綻放出特別光芒的，

往往都是假貨與冒牌貨。

英語中的「愚人金」(Fool's gold)就是個巧妙的說法，

用來指稱騙人上當的假黃金。

在我們這種娛樂產業中，

這個現象尤其明顯，

因為強調的是「感受」，

而且是「製作」出來的感受。

歌劇歌手戲劇化的手勢，

及矯揉造作的神情，

與純粹是模擬出來的情緒，

大概每兩家電視台都會以此標準嘲諷其「真實性」，

（在此不談肥皂劇）

而這引發了對於當代表現形式的思辨，

並質疑了許多表演的說服力與真實性。

不久前我在自動販賣機買了瓶柳橙汁，

喝了一口那味道卻讓我感到噁心。

之後我發現塑膠瓶底部寫了：

「使用人工添加物模擬柳橙汁風味。」

那離真的柳橙汁都不知道有多遠了？

我不認為在感受上有什麼不同：

「使用人工添加物模擬感受……」

這是個越來越常見的問題，

不只是在電視、電影與馬戲團中，

這類舞台上的表演，

還有美術館、音樂廳與閱讀，

我們都不再能真正地相信其感受與表現，

不能指望可以感同身受。

沒有任何人與事能讓我們獲得感動，

由此可見製作過程中有地方出錯了。

我們全部的人當然都能夠分辨真正的情感，

我們全部的人當然都經歷過情感或為其煎熬。

然而在過去的這段時間，

有任何的「呈現」給過你相似的感覺，

使你願意完全投入其中，

並感到無法自拔嗎？

相信你與我同樣都很少有這種感覺，

而且未來會越來越少……

當你將自己交給碧娜則不。

我首次欣賞碧娜‧鮑許的演出，

是二十五年前在威尼斯。

我承認自己對舞蹈劇場懂得不多，

是個慢到者，尚未被開發。

我偶爾會去欣賞芭蕾舞演出，

或其他世界各地的舞蹈表演，

但從未有過驚為天人的感覺，

也沒有瞠目結舌與跌下椅子的經驗。

唯有如此表達，

我才能夠形容對於《穆勒咖啡館》（*Café Müller*）的

　　體驗。

儘管感覺像是一陣龍捲風掃過舞台，

但上頭不過是一些人罷了。

他們的身體活動方式與我預想的不同，

並給予了我從未有過的感受。

不久之後我有了欲言又止的感覺，

而幾分鐘後開始感到驚訝不已，

好像情感在自由奔放，

好像在肆無忌憚地咆哮。

我從沒有過這樣的感覺……

除了現實生活與電影之外，

觀看一場排練出來的演出從沒有過，

更別說是編舞了。

那不是戲劇，不是啞劇，

不是芭蕾舞劇，更不是歌劇。

如你所知，

碧娜是一項新藝術的發明者（不只是在德國）。

好了，

現在來談談身體的「動」。

我在這方面應該要是專家，

（至少你們會這麼覺得……）

因為我的職業是電影導演，

必須要對動態畫面相當熟悉。

我原先也是這麼認為，

直到碧娜為我上了一課。

上了一課的說法或許不準確，

但不會相差太遠。

但無論碧娜想不想，

她對每個想要熟悉身體各種活動的人而言，

都是一位理想的老師。

德語的一個美妙特性是，

常能將不同的情境結合為一個字表達。

除了「動」（Bewegung）這個字以外，

大概很難找到更理想的範例了。

這個字可以指稱一個手勢或一個步伐，

描述了一個連續進行的現象，

亦即從一個位置移動到另一個位置。

我先前不曾被這類「動」的現象感動過，

並總認為那是預設好的。

不只有人會動，

其他東西也會動。

我從碧娜的舞蹈劇場上學會了，

注意一切行為、姿態、儀態、手勢與肢體的語言，
從而學會尊重這些。

這些年來，
每一次我欣賞碧娜的作品，
即使內容是已經看過的，
仍會有如雷轟頂的感覺。
大概找不到更純粹又自然的活動方式了。
不用隻字片語便能夠表達，
是我們身體的寶貴資產。
即使敘述無數的故事，
也用不著半個字。

起立、跌倒、
搖晃、坐下、
滑離、接住、鬆開、
跳躍、飛衝、翻滾、
崩潰、
滾動、庇護、
僵硬、緊繃、
抓緊自己、搭上別人、
彼此觸碰、相互分離、
舉起、捉住、放下、

低頭、哭泣、大笑、歡呼、竊笑、

鼓舞、噴氣、哽咽、

滑行、跌絆、跳躍、摔落、栽跌、

行走、跨步、跑步、衝刺、停止、

站住、

扮醜、

丟了一隻鞋並單腳跳、

高傲地步行、低調地閒晃、

搖動、依偎、

擺動、不耐地踢腿、

駐足、

昂首、

降低目光、

爬行、

屈辱、

受寵……

亂塗的口紅、

滑動的短裙、

交叉的雙臂、

繫在腰際襯衫、

垂涎的舌頭、

飄逸的頭髮、

伸長的食指、
彎曲的背部、
抬高的頭部⋯⋯

舞台上的人們會動，
而他們的姿勢、跳躍與步伐，
都是碧娜精心安排、設計與強調的。
有時看上去很有趣，
卻輕巧沒有負擔，
讓人感到，
不曾看過任何如此這般
將內在的情緒與活動，
於外在表達、實現、發洩，
並付諸動作的樣子。

有別於芭蕾舞一類的風格，
「動」並不是種美學饗宴，
而是人類與生俱來的表達方式、
一種尋找線索的指標、
一種從口語表達延伸出來的，
平凡姿勢、動作與舞蹈語言。

碧娜發明了嶄新的活動與人際溝通詞彙，

及不勝枚舉的男女互動儀式。

她並創造了向內審視與向外表達的語法，

以呈現孤寂與共在。

透過不同性別與角色的活動，

能清楚地看出社會結構。

戲劇講述了數千年來男女之間的關係；

不僅歌劇如此，

多數的世界文學作品都是，

而電影亦然。

還有什麼需要再多做補充嗎？

除了戲劇與喜劇之外的類型，

還有什麼是關於男女關係該說的嗎？

答案顯而易見。

在碧娜的舞蹈劇場中絕對能有收穫，

並「感同身受」且給予重視，

而那些東西是其他藝術家所錯過的，

或根本沒注意到。

藝術家能在不同的時代找到自己的「入場券」，

並感受當代的脈動與剖析人們的內心，

以盡可能地刻畫出「時代精神」的樣貌。

他們使用的是自己擅長的方式，

或嘗試其他的方式，
如詩人、作家、畫家、音樂家、
電影導演、建築師……
從過去到現在，
各式各樣的藝術都在嘗試，
深入人們的經驗世界與情感空間。

碧娜·鮑許的藝術是創新的，
無論在舞蹈界或戲劇界都是。
她找到、發明、打造了自己的「入場券」，
並探究了「人際空間」。
她以姿勢與活動丈量人的距離與孤寂，
並以自己的文法與語言詮釋
人們的歡愉、喜悅、痛苦、
希望、悲傷、興奮與絕望，
並具體地呈現在我們眼前。

碧娜的方式完全是經驗式的，
她與她的舞者與團員合作發展，
而我們得以觀賞他們的發現。
呈現在我們眼前的是一種試驗、
一種對行為的剖析、
一種對活動結構的嘗試、

一種對經歷過程的檢視。

我們因此觀賞的是，

碧娜對於活動與姿勢的發現與創造，

見證其儀式化、變化、最終筋疲力盡。

這些內容是從未在我們腦中出現過的，

亦非苦惱，

除此之外毫無負擔，

且有趣輕鬆。

有時甚至太過輕鬆，

使人無法抑制地便咯咯咯笑出來，

彷彿只要當觀眾觀看就可以變得輕盈。

碧娜讓我們參與了生命中輕鬆的部分，

像是過往我們從不曉得我們可以如此，

或不知道自己已然擁有。

碧娜的方式是有渲染力的，

她作品中的悲劇性、戲劇性

與幽默感同樣牽動了我們。

每一位觀眾都在心中與之共舞，

並放鬆與解放自己，

以獲得自由。

她嘗試的編排，

對於空間中男性與女性的揭示，
我們心知肚明。

除了我們身體的限制，
與受地心引力的影響，
當然還有內心的顧慮。
對於新發現事物的喜悅也少不了，
而它們都源自於我們自己的內在。
這種感覺在碧娜舞蹈劇場的表演結束後，
布簾還沒拉上、
燈光還沒暗下，
就已經了然於心。
我們在離開劇院時走動，
以不同以往的方式走動。
或許我不該以偏概全，
只談自己就好。
我每一次起身都感覺像是換了個人，
以不同的步伐走下樓梯、
向他人伸出了不同的手。
我自己知道，
長久以來沉睡在我身體中沒被說出的話語，
且沒被我關注與聆聽的是什麼。

每一次欣賞碧娜的演出，
無論是新劇或是已經看過的舊作，
我都會在事前引頸期盼，
希望能有新的發現，
以能探索心中與靈魂深處的自由空間，
或重新檢視被事物占據的那一塊。
這是碧娜作品的療癒元素，
不僅有渲染力，
還能讓人感到自由與愉悅，
並輕鬆地探索自己。
不僅在物理與物質層面，
還有內心與心靈層面。

我沒有辦法以更美與更精確的方式表達，
因此引用費里尼的話：
「欣賞碧娜的戲劇能將人從一切的畏懼中釋放，
就像是經歷了一場狂歡、一次遊戲、一齣美夢、一
　個象徵，
一段回憶，一次預演，一場典禮，
是一次溫柔的痛苦慰藉。
體驗到的和諧、輕盈與吸引力讓人魂牽夢縈，
但願人生就是如此。」

如今碧娜的作品，

以雄偉、壯麗、浩瀚的方式呈現在我們眼前，

且無論在國內或全球的戲劇、舞蹈、文化史中，

都是獨一無二的存在。

碧娜馬不停蹄地、樂此不疲地、豐富地創作，

但這個嬌小的，

看上去甚至脆弱與嬌羞的菸不離手的女人，

給人的第一印象卻相當內斂，

直到認識她心中燃燒的烈火，

與犀利的眼神、

無畏的勇氣與堅持，

以及那眼神中的淘氣。

她為工作與創作投入了

每一寸肌膚與每一根髮絲，

且對自己的要求不少於其他舞者。

我知道有些藝術家永遠都在努力工作，

即使扛了龐大的壓力也從不休息，

但仍無法與碧娜的嚴苛與堅持比擬。

（或許除了我們的共同好友山本耀司以外。）

我竟然到現在都還沒有與你，碧娜，

開始談論音樂，

以及如何精細地處理

燈光、影像與戲劇⋯⋯

在碧娜於一九七三年開始擔任烏帕塔舞蹈劇場

　（Tanztheater Wupperta）總監後，

她設計、製作、創作、指導與編排，

共計超過四十部全長的舞蹈作品。

這個程度的創作量還有人能夠比擬嗎？

我甚至沒有辦法想像，

創作與拍攝四十部電影，

或寫四十本小說與辦四十場音樂會。

這意味著，

每一部作品只花她一年，或者二到三年的時間，

之後又得馬不停蹄地著手下一個計畫。

儘管碧娜幾乎每年都在創作新作品，

但無論新作還是舊作，

大部分都在持續上演。

她的作品可以說會永存，

且不會褪色與消逝。

我們的作品可以副本拷貝的形式呈現，

例如書之於作家、

唱片與光碟之於音樂家，

但碧娜僅能呈現她的想法及原版的創作。

實在很難想像過去三十年來

碧娜與她的烏帕塔舞蹈劇場在近一百個城市登場過，

且涉足超過二十八個國家。

不僅橫跨全球，

每年還會固定於巴黎一類的城市演出，

而歷年來幾乎所有的作品都會再度被排練與上演。

對於這項嶄新卻又傳統的藝術，

碧娜著實花費了大量的心力、體力、精力與想像力。

我想再次引述費里尼的說法。

他曾針對《揚帆》（E La Nave Va）這樣說過：

「開拍的前一晚，

我還有一個角色沒定下來，

亦即奧匈帝國中

一名自小眼盲的公主。

即使我從未親眼見過公主，

但突然間在羅馬銀劇院（Teatro Argentina）裡，

在頭昏眼花與汗涔涔的來回跑動中，

及飛舞的手帕裡、

不斷開合的衣帽間門前，

我看見了我的公主。

她羞怯、矜持、蒼白，

穿著黑色衣裳。

一如修女手裡拿著甜筒、

一如聖人腳上穿了溜冰鞋，

她的神情就像是一名流亡中的王后，

或一名發號施令的人，

與一名形而上的法官，

在審判過程中朝你眨眼。

在那高貴的、

溫柔卻又殘酷的、

神祕卻又親密的、

無動於衷的臉部表情，

我認出了碧娜‧鮑許在朝我微笑。

讓我認出她來……」

碧娜，

你總是如此。

你是如此真實，

沒有什麼是虛假的。

你透過令人驚豔的作品，

與源源不絕的新作，

及不斷的重新演出，

向我們展現自己，

讓我們這些感恩的觀眾感到內心充實。

你就是公主，

碧娜。

　　　　　　　　　　　　　本文寫於二〇〇八年

　　　　　為法蘭克福市頒發歌德獎予碧娜‧鮑許之頌詞

目光與語言

昨天，

在給我們新成員的令人難忘的歡迎會中，

洛琳‧達斯頓（Lorraine Daston）在頌詞中，

與威廉‧列維特（Willem Levelt）在謝詞中，

談了語言的形成。

語言是如何成為言語的？

語言又是如何觸及聆聽者的？

這門學問實在很有趣，

但我對心理語言學一竅不通。

我經常認為，

人生與人際的溝通中

最簡單的東西往往是人們最不了解的領域。

對於複雜的事物，

例如細胞與微分子，

甚至浩瀚的宇宙，

我們知道的不少，

但對於語言之類的日常事物，

卻認識有限。

我無法不想到碧娜・鮑許。
這位二〇〇九年夏天突然離我們而去的編舞家，
也是我們的成員之一。
語言不是碧娜擅長的東西，
她相反地對語言極度不信任。
她不喜歡解釋，
也不喜歡分析自己的作品。
她認為，
如果談論自己的作品，
人們便只能獲得形而下的感受，
便會背叛了她作品的本質。

儘管如此，
在聆聽洛琳・達斯頓與威廉・列維特時，
我有了驚人的雙重感受。
碧娜・鮑許其實也是名語言學家，
甚至我相信她是名極端的研究者，
專注於肢體語言的領域。
儘管這種語言具有多樣性與神祕感，
以及多重含義，
甚至無遠弗屆，

甚至無須翻譯與字幕，

研究的人卻少之又少。

肢體語言的語言學或許是一個新的科學領域，

但碧娜奉行的是經驗主義。

她在這個領域中鑽研，

並創作出一系列肢體活動語言的

令人驚豔的作品。

她並不認為自己是名科學家，

更像是藝術家。

碧娜‧鮑許新發明的藝術是舞蹈劇場，

她透過這個嶄新的形式翻轉了芭蕾舞元素。

她不像其他編舞家，

會為舞者「發明」新的形式，

而是往舞者的體內探索，

並從活動、手勢與腳步中「找出」素材，

並將之呈現，

讓身體自然地表現與敘述。

這個方式是碧娜絕無僅有的。

科學家或許會說：

「這是一個創新的編排嘗試。」

碧娜的排練經常長達數週甚至數月，
且她常會向舞者提問。
她會透過給予關鍵字讓舞者尋找連結，
而舞者不能透過口語回答，
只能借助最原始的方式，
亦即活動、姿勢、舞蹈。
碧娜會不斷地描述問題，
並日復一日地堅持，
使舞者能夠更準確地回答。
更仔細與更深入，
但不說半個字。

碧娜會挖掘至深處，
並如她自己所述，
數小時、數天、數週地「看」，
且極具耐心地觀察與檢視。
沒有任何東西能躲過她的目光。
所有感受過那目光的人都知道，
它獨一無二且具穿透性，
能使所有人原形畢露。
然而被觀看的人並不會覺得赤裸，
因為碧娜的目光即使堅定，
卻也充滿了愛，

能看見所找尋的真諦。

任何角色都不再重要，
因為每名舞者就是自己。
碧娜極端的方法使一切從角色扮演中破繭而出。
重要的不僅是單一個體的身分，
還有身體語言的特殊詞彙
及其中的文法。

她將目光探索與察覺到的事物轉換並發揮利用，
成為作品中的形式，
並作為編舞素材，
再現於觀眾眼前，
因此我們得以一窺她的視角。
碧娜將畫面、姿勢、情緒與動作轉化成語言，
而觀眾會將那語言
再接受成畫面、姿勢、情緒與動作。

二十多年來，
碧娜與我一直想共同合作一部電影，
但我們關心的重點卻大不相同。
我希望能更了解她的視角，
亦即她對於工作的想法，

及她願意付出耐心與要求的事物。
透過碧娜對於肢體語言的觀察，
形成了新的語言，
亦即她的舞蹈劇場。
那直接對我產生了影響、
無可取代地讓我深受感動、
無法自拔地讓我深陷其中。

碧娜卻希望，
我們能找到一套共同的語言，
亦即影像語言，
並以不同的方式突顯與襯托她的作品。
這是她對於我們合作的一個深刻期許。

舞蹈劇場是一種難以捕捉的形式，
只存在於演出的當下。
它沒辦法被記錄或複製，
不像舞台劇，
能在不同的舞台上演出，
使用不同的演員，
並一再重演。
碧娜的作品只有她的舞者有辦法演出。
她創作了超過四十部作品，

——且年年有新作——

並感到有必要不斷地排練並演出每一部。

如此一來才能夠維持生氣，

否則便會被永遠遺忘。

要為碧娜找到一種能襯托她作品的電影語言，

不僅是個艱巨的任務，

也是個負擔。

我越是試圖想像那電影可能看起來的模樣，

腦中的畫面就越是模糊。

觀看現場的舞蹈演出，

——而且還是碧娜・鮑許那具肢體張力的、

富渲染力的、無負擔的、享受的舞蹈劇場——

與觀看投影布幕上的舞蹈演出，

是完全無法比擬的。

我腦中有一道看不見的牆，

徹底地將舞蹈與電影區隔開。

我之後誠實地向碧娜說了我的想法：

「我不知道該怎麼做，

才能將你的作品真實地重現在布幕上……」

碧娜一直在記錄她的作品，

因此能理解那道「牆」的存在，

並深知，舞台魅力

會在投影布幕上消失得無影無蹤。

她帶著耐心對我說：

「你會找到的，

只需要不斷地嘗試。」

之後有超過一年的時間，

我們來來回回討論。

她每次見到我都會說：

「怎麼樣，

想到方法了嗎？」

我的回答往往是：

「還沒，碧娜，想不到。」

她會向我挑眉，

而我會向她聳聳肩，

之後一起笑出來。

儘管如此，

我們都以相當認真的態度看待這件事。

我若能夠確定，

有不同的方式來拍攝碧娜的舞蹈藝術，

便會將所有不相干的事都擱置在一旁。

之後出現了解答，

真是萬幸，

但那並不是我的成果。

我只是發現了它，

在一個沒有想過的地方，

一種新的技術。

我二○○七年第一次看了 3D 立體電影，

而那部在坎城影展上播放的電影記錄了一場演唱會。

它是這個技術的先驅，

亦即《U2 震撼國度 3D 立體演唱會》（*U2 3D*）。

布幕上突然間出現了一扇門，

開啟之後的視野進入了另一個空間。

我們習以為常的平面影像被轉成了立體影像。

就是這個！

這樣就行了！

有了這般空間呈現的方式，

我就能不同地展現舞蹈了。

空間是屬於舞者的國度，

他們透過步伐、姿勢與移動，

逐漸掌握它……

我剛踏出影廳就打電話給碧娜：

「我知道該怎麼做了！」

之後我們便開始著手準備拍攝工作。

我為碧娜的視角撰寫了構想，

並一同討論，

她超過四十部的作品中，

有哪些適合被納入影片。

我們最後挑選出了四部，

而且也無法再塞進更多了。

要拍攝這些作品，

就必須在舞台上演出，

並再度排練，

與制定計畫。

只要有公開演出，

舞台與舞者就能夠配合我們。

若作品多於四部，

不僅在影片長度方面不可行，

拍攝過程也會耗時許久。

我們把最早的可能拍攝時間訂在

二〇〇九年至二〇一〇年的秋冬之際。

這給我足夠充裕的時間

能夠學習駕馭新的技術。

然而當時的立體電影還在起步，

有太多東西需要測試、改善與研發，
甚至我們使用的設備還是原型機⋯⋯

原則上來說，
拍攝立體電影的方式，
與平常使用兩台攝影機沒有太大差異，
只是盡可能地在物理上模擬人眼，
及腦部所建構出的視覺空間。

為什麼將兩台攝影機
以機械條件與工序為前提靠近，
所產生的資訊能夠模擬雙眼與大腦間的傳輸，
並建構出相似的視覺空間？
眼距的重要性又是什麼？
兩台攝影機又該如何調整視線，
以如同雙眼般聚焦於眼前的物品？
當望向遠方時，
視角又該如何調整？

當時幾乎沒有任何參考對象。
上映的電影若不是動畫
就是強檔動作片，
沒有人實地拍攝過真人。

至於《阿凡達》（*Avatar*），
當時都還只是傳聞。

儘管如此我深信，
立體電影就是呈現舞蹈最理想的媒體，
且兩者之間有著密不可分的關係。
立體電影幾乎就是為舞蹈而生，
而舞蹈也是表現立體電影最好的方式。
但從許多方面來看，
都還是遙不可及的夢想。
第一次的測試結果是，
儘管立體電影確實能夠呈現空間，
或說讓人看見空間，
但明顯的缺點是，
這個新技術無法流暢地呈現動作。
若在攝影機前快速移動，
例如揮舞手臂，
而我的助理也在第一次測試中這麼做過，
看起來就會像千手觀音。
這我們當然無法接受。
若無法再現優雅的動作，
那什麼都不用談了。

幸虧最後找到了一名行家，

能在旁協助我。

他是一名立體繪圖者，

是這新技術的先驅，

已花了超過十年的時間在這個領域鑽研，

並有著法國名字艾倫‧德洛波（Alain Derobe）。

我們一同面對立體電影技術的不足之處，

並在最後成功地克服了。

二〇〇九年夏天，

我們終於準備好在碧娜‧鮑許的場地，

與她的舞者一起進行拍攝工作，

實現那許久之前的承諾。

我們想和碧娜的舞者，

在烏帕塔舞蹈劇院的舞台上

進行一次精密的試拍，

好讓碧娜當場見識一下，

呈現在大尺寸投影布幕上的效果。

我先前沒有和她對此談論太多，

而立體電影確實為我們多年來的煩惱提供了解答，

連先前的遲疑與猶豫都一掃而空。

位於巴黎的貨車裝載了我們的設備，

而製作團隊在柏林的辦公室等候，
同時確認整天試拍的最後細項。
電話響起後，
傳來的是令人難以置信的消息，
碧娜‧鮑許在一夕之間
毫無預警地過世了。
對於她的家人、伴侶與同事而言，
這實在是太震驚了，
因為沒有人能向她道別。

這部我們一起夢想了二十年的電影，
也因此石沉大海。
我和製作人馬上取消了所有行程，
並通知整個團隊、
贊助單位與協製單位，
這部電影可能不拍了。
實在無法想像，
在沒有碧娜的情況下拍攝這部電影。

現在的這部電影能存在，
多虧有碧娜的舞者。
他們兩個月後開始排練
碧娜為這部電影計畫好的內容，

並讓我知道，

中斷拍攝的決定是錯誤的：

這些作品依舊反映了碧娜的視角，

而她甚至與年輕的舞者重新排練了一番。

這些舞蹈劇什麼時候會再度於舞台上演出，

當時沒人能說得準，

但碧娜應該會希望我們將它們記錄下來，

至少她的舞者給了我這樣的想法。

既然我們無法「與」碧娜一起拍攝電影，

就獻「給」她一部電影吧。

對許多人而言，

這也是一個向她道別與表達感謝的機會，

並為哀傷畫上休止符。

因此我們很快又開始了拍攝工作，

但暫不加入新的構想。

畢竟舊的東西可能會難以維持，

而新的東西需要通過考驗。

首要任務是，

盡可能完美地記錄下四部舞蹈劇，

而且是碧娜所希望的完整長度，

即使本該只容納得下剪輯版。

之後我們休息了一段時間，
而我開始剪輯不同的舞蹈劇，
我也試圖找出如何讓剪輯室
能夠處理新的 3D 電影語言。
然而光只有舞蹈劇
並不足以製作成為一部電影。

之後我逐漸想到，
能讓觀眾透過碧娜的視角
觀看這部電影的方式。
她的舞團與舞者長年下來，
都在碧娜的視角下工作，
因此只有他們能夠表達。
我必須遵循碧娜的方法，
並向她的舞者詢問：
他們能向我敘述哪些關於碧娜的視角？
在每個人眼中的碧娜是什麼樣子？
（或許有時連她自己都不知道）
而從她視角呈現出來的他們
最好的又是什麼？
與碧娜所使用的方式相同，
舞者不能以言語回答，
只能用他們的語言，

亦即舞蹈。

舞者針對我的問題跳出來的答案，
就是這部電影的內容。
透過這個以三維空間呈現的新語言，
我們記錄下了另一個新的語言，
亦即存在於時間與空間中的肢體語言。

一個視角創造出了一個新的語言，
再被一個新的技術記錄下來，
以前所未有的模擬人類視覺方式來觀賞，
並真正地閱讀與理解這個語言。
這算是「涉及視覺的心理語言學」嗎？

本文寫於二〇一一年

在柏林為獲頒功勳勳章（Pour le Mérite）的晚宴致詞

致詹姆斯・納赫特韋的講稿

詹姆斯・納赫特韋

若一名戰地攝影師獲頒和平獎，

而且還是在一個被戰爭刻畫過的城市，

那他一定是個特別的人，

與一名優秀的攝影師，

並擁有與戰爭相反的特質。

戰爭本身的意涵，

是徹底地侵略與攻克一切。

如同戰爭電影，

不是在偷偷地讚揚戰爭，

而是在嘗試理解與反思，

往往有良善的目的。

除此之外，

照片背後往往有真正的含義，

是攝影師所欲呈現的。

「目光所及便是一切。」

這就是攝影的力量。

一如化圓為方，

想從其所投射或傳遞的圖像抽離，

與了解其所表現的相反的意義。

戰爭是巨大的邪惡產業，

屬於地球上最糟的一類。

要以個人為單位與這個機器對抗，

是相當困難的。

戰事一旦爆發，

會在短時間內失控，

甚至連戰鬥的軍隊與士兵，

都會成為無助的旁觀者

與傲慢的犧牲品。

有誰會透過攝影參戰？

有誰會以相機對抗坦克車？

請在腦中仔細思考，

畢竟現在是幾乎每個人都能拍照的時代。

拍照已經成為智慧型手機不可或缺的功能。

也許你有輕巧的數位相機，

或者你擁有專業的攝影設備……

請想像一下，

你在之後爆發戰爭時拿著它的樣子。

請想像一下，

你所拍下的照片能向世人澄清，

進而發揮影響戰事的作用，

甚至中止戰事。

沒錯，這真是太瘋狂了！

接著請試想看看，

用你的一張相片，

去改變一個人的人生。

即使程度降至如此，

聽起來仍舊極為困難。

在那探索目標的極短時間裡，

你舉起相機，

透過觀景窗看著它。

並按下快門，

接著產生了影響。

你或許捕捉到了某個畫面，

而那個畫面可能會撼動世界。

如何能做到這樣？

誰足以被當作參考對象？

該如何為此做準備？

從詹姆斯・納赫特韋的攝影作品中，
我們能發現他怎麼「做到」的，
亦即大步向前。
別人想離開的地方，
他想要前往。
他的旅行方向基本上來說，
與別人試著離開、
已經離開，
或離不開的方向背道而馳。

就這點來說，
他已經在戰爭相反的另一方：以他的自我。
以他的安全、
他的人生、
他的偏好、
他的信念。

這些全都反映在他的攝影作品中。

「等一下！」你可能會想反對：
「所謂的前進戰場，
也可能只是某種戰爭觀光，
想追求刺激而已啊。

畢竟也有人攀爬摩天大樓、

走高空鋼索，

或從飛機與吊橋一躍而下，

而這些我們一般人不會做的事，

顯然也有少部分的人相當熱衷。

或許納赫特韋也是這樣的人？」

如此一來他便無法成為和平獎得主，

只能贏得某種獎章或動作類獎項。

儘管聽起來，

詹姆斯‧納赫特韋與詹姆斯‧龐德（James Bond）的

　名字相同，

但他們畢竟不是同一人，

他到底是何方神聖？

我並不認為，

認識一名攝影師只能透過他的生平，

因為攝影會反映部分的自我。

每張相片都包含了另一個看不見的形象，

且不一定會立刻顯現。

這也算是一種「正反打」，

並提醒了我們，

「攝」與「射」同音，

且相機也會「反攝」。

攝影師從觀景窗看出去的視野，

會反映在相片上，

而這會為相片留下一種微弱甚至粗略的形象，

介於剪影與壓鑄之間。

這是一種無關乎外觀的「形象」，

而是心靈、靈魂、精神與氣質。

我們就從首先提到的心靈繼續吧。

心靈有著感光的特質，

而這裡說的不是底片與電子元件。

心靈在接觸到特定的影像後，

會想將它捕捉下來。

眼睛會接收光源，

因此瞳孔常被比喻成光圈，

但這與成像無關，

也與視網膜沒有關係，

更別提神經傳導功能，

因為影像是在「內部」形成的。

在那裡，

不同的訊號會被同時調校。

不同的訊號，

或關於美感、

或關於取景、

或關於對比、

或關於整體細節的呈現。

甚至有訊號關乎自然倫理與道德。

在那裡形成的東西到底是什麼？

拿相機的人又扮演了什麼角色？

裡頭的莊重是如何形成的？

成分與傷害相同嗎？

相片敘述了什麼故事？

故事之前發生了什麼事？

故事之後又發生了什麼事？

我若拿著一台相機，

會作何反應？

什麼東西會令我感動？

我有能力向他人展示這個瞬間嗎？

除此之外還有什麼方式嗎？

別人會誤解我眼中的世界嗎？

我要怎麼排除可能產生的誤解呢？

或許再往前或往旁邊走一步？

還是要再後退一些？

有什麼東西不該出現在畫面中嗎？

無數的訊號與訊息會相互交錯，
而幾乎不到一秒鐘的時間，
攝影師可能就會有想法。
掌鏡的手與思緒是連動的，
會微調觀景窗中的影像，
並在適當的時機按下快門。

我想說的是，
隨之產生的那張相片，
不僅包含了這一切思緒的內容，
還將其透過「內在之光」處理，
描述的同時將這些都囊括其中，
如同外在世界光線照射到的一樣，
因此才說攝影像是「反攝」，
同時反映了拍攝者的特質。

實現這一切的拍攝場合不是慶生派對，
也不是足球場與搖滾演唱會，
而是戰場。

一切都是如此地粗野、緊張、嘈雜、失控、
瘋狂、無情、狠毒、不公平與難以想像……
正因為如此，

攝影師才必須精確、快速、熟慮、

自信與負責地反應，

如同走在婚禮紅毯上般戰戰兢兢。

不對，

攝影師得更精確、更快速、更熟慮、

更自信、更負責才行，

畢竟戰場上沒有第二次機會。

德勒斯登（Dresden）戰爭歷史博物館展出的攝影作品，

讓我們得以一窺詹姆斯・納赫特韋

超過三十年來的旅行與紀錄。

那些相片來自於阿富汗、巴爾幹半島、盧安達、

車臣、達佛[1]、原爆點與伊拉克，

所記錄的足跡不勝枚舉，

甚至包含了蘇丹、北愛爾蘭、羅馬尼亞……

借用約瑟夫・康拉德[2]有名的小說作品名稱，

詹姆斯・納赫特韋身處「黑暗之心」。

若那地方有人，

1 達佛（Darfour），位於非洲國家蘇丹的西部地區，與中非共和國、
　查德和南蘇丹邊境接壤，錯綜複雜的民族和種族矛盾導致這地區的
　暴力衝突持續不斷。（編註）

準是他沒錯。

人們或許認為，

當黑暗一掃而過時，

它會透過攝影師的眼睛，

烙印在心底、靈魂、精神與性情。

人們確實會如此感覺，

例如電視新聞、報紙圖片與插圖，

那些血腥與殘忍的圖片會撼動攝影師的內心。

可以發現有些人在拍照時，

換了另一種方式來面對，

在捕捉死亡、飢餓與憤怒時，

只想著自身，以逃離人間煉獄，

不願意真的和相機前的人們在一起，

不再真的在工作時凝視死亡。

透過詹姆斯‧納赫特韋的攝影作品，

我們能一起觀看，

2 約瑟夫‧康拉德（Joseph Conrad，1857-1924），波蘭裔英國小說家，
被認為是用英語寫作的最偉大小說家之一，是少數以非母語寫作而
成名的作家，被譽為現代主義的先驅。年輕時當過海員，中年才改
行寫作。主要作品有《黑暗之心》（*Heart of Darkness*）、《吉姆爺》
（*Lord Jim*）、《間諜》（*The Secret Agent*）等。（編註）

那些他沒有轉頭迴避的景象，
與他堅持的凝視，
那些出現在眼前的人事物，
與他自認為愧對的人們、死者、
挨餓者、病患及一切情形。
他仔細地端詳，
並將之再度呈現於眾人眼前。

那些人的尊嚴已經受到了傷害，
因此他會避免像是偷窺者，
再次觸碰到他們的傷口，
並協助他們重建。
我能證明這些嗎，
還是只是說說？

在觀看那些作品時，
你必須將眼光磨利，
看到的才不會只是「相片」，
還有攝影師的個人「態度」。

每個人的視野都包含了一種態度，
隨時隨地的觀看都是。
有趣、無聊、排斥、無感、

擔憂、喜愛、驚訝、好奇、厭惡、
偏愛、崇敬、反感、無力、失望……
在眼前將相機舉起時，
這些情緒會引導著視線，
也同時描繪，
因此沒有一張相片，
是不包含個人態度的。

除此之外沒有其他地方，
會這樣被迫面對死亡，
與暴力、絕望、深淵、黑暗。

人們可以在觀看詹姆斯·納赫特韋的攝影作品時，
解讀他的個人見解，
那並不是祕密。

以這張相片為例，
在第一眼看到時，並不會馬上聯想到戰爭：

大樹後方躲了孩子。
三名女孩用手摀住眼睛。
不遠處有一架直升機正要起飛或著陸，
揚起了漫天塵土。

不難辨認那是什麼直升機，

因為仔細看會發現，

它搭載了機槍。

這架大黃蜂帶了軍人、武器與炸彈，

使戰爭突然從天而降，

卻又飛快離去，

令人們彷彿聽見了，

《現代啟示錄》中的女武神騎行[3]。

女武神指的絕對不是三名女孩。

她們色彩鮮豔的洋裝與腳上的便鞋，

及最小的女孩上學所穿的鞋子與襪子，

都明顯地顯示，

她們還沒準備好面對即將發生的一切。

她們甚至即將逃離，

如同太空人般前往遙遠的星球。

女孩們不久之前還在跑來跑去，

3 電影導演柯波拉（Francis Ford Coppola）改編康拉德的小說《黑暗之
心》，將事件背景改為描述越戰的電影《現代啟示錄》（*Apocalypse
Now*），其中著名的一場戲是，軍用直升機搭載著士兵出動，掃射、
投擲砲彈的畫面配上了華格納樂劇《女武神》（*Die Walküre*）中〈女
武神的騎行〉（Walkürenritt）音樂，磅礴氣勢同時展現血腥殘酷，
成了影史上的經典片段。（編註）

並無憂無慮地笑著、

漫無目的地發呆，

殊不知下一刻便闖來了入侵者。

這張相片透露了即將或已經發生的事。

無論如何，

這一刻都會令那些孩子永生難忘。

在嘗試自己解讀這張相片一段時間後，

我將目光移向下方的說明：

「一九八四年於薩爾瓦多。軍隊正在村莊的足球
場撤離傷兵。」

這確實讓人更明白了些，

卻仍只是相片本身的資訊。

許多人在參觀博物館時，

會在觀賞相片前直接閱讀說明，

彷彿因為某種原因在提防著相片。

閱讀會帶來距離，

而資訊會讓人感到置身事外。

我拜託大家，

請先觀賞相片本身，

如此一來便能發現相片的動人之處。

透過這種方式，

你會感興趣的是那些孩子，

而不是士兵與他們的任務。

這張照片的產生，

勢必是一個人走近，

並在看見後拍了照。

這個人因此站在孩子的一邊，

卻沒有用手搗住臉，

以阻擋飛揚的塵土，

反而冒險地將眼睛打開，

並舉起相機。

我再舉一張相片做例子，

但與先前那張相反。

巴爾幹戰爭。

一輛卡車的車斗正在卸貨，

掉出的卻是屍體。

司機從駕駛座探出身體，

望向車斗掉出已經死去的男人們，

以一探究竟。

除此之外，

還有一輛手推車一同傾瀉而下。

死者全衣著完整，

而歪七扭八的頭部姿勢顯示，

那些屍體尚未僵硬。

一隻手在鏡頭前揮舞著，

而面向我們的是手心，

大拇指朝下，

因此這是一隻右手，

一名背對攝影師男人的右手。

他並不是要阻擋攝影師拍照，

而是在向卡車司機指出坑洞的位置，

應在相片以外的範圍。

一切就像是工地的日常工作，

而這正是可怕的地方。

想知道這是哪一場戰爭嗎？

相片說明提供了解答：

「波士尼亞與赫塞哥維納。波士尼亞的軍隊成功
地阻擋了塞爾維亞步兵在拉西克村（Rahic）一帶
的攻勢。那些屍體是奮戰到最後一刻的塞爾維亞

　士兵，他們在戰場上被搜集起來後，被卡車載至
　波士尼亞的戰線後方。」

詹姆斯・納赫特韋的呈現相當準確。
他見證了戰爭，
並嚴肅地看待自己的工作。
「見證人」這個詞並不足以形容他，
因為他不僅描述了眼前的景象，
還以文字抓住當下，
作為證明的素材。

不難發現，
這照片並非從眼睛的高度拍攝，
而這證明了，
攝影師沒有看觀景窗，
而是在臀部的位置「盲拍」。
他在揮手的男人可能轉身前，
抓住了那個瞬間。
稍不留神，
這照片可能就會是另一個模樣。

如同許多詹姆斯・納赫特韋的相片，
他這次也使用了小廣角鏡頭，

因此必須非常靠近目標與地點。

要拍出這樣的照片，

攝影師必須實際走近，

而非在遠處使用變焦。

兩者間幾乎沒有距離可言，

他可說就在「其中」。

如此一來

我們才能坐在客廳、

站在博物館，

或捧著書或雜誌欣賞那些作品。

那些相片，

出自於一個親眼見證恐怖，

並追求正義的攝影師之手。

他為此付出了極大心力。

儘管那些照片，

是在稍縱即逝的瞬間抬手拍攝的，

他依舊憑直覺精準地取景，

彷彿手上長了眼睛……

他在「現場」打開了所有的感知功能。

再談談第三張相片吧，

那是關於九〇年代中期的車臣戰爭。

相片顯示了一條鄉村道路，

而前景是一道穀倉的牆。

一名死去的婦人倒在被白雪覆蓋的路上，

身上僅有簡陋的冬季大衣，

而身旁有一個提袋。

她穿著厚襪與運動鞋，

左腳以奇怪且不自然的方式扭轉。

轉角有一名謹慎又好奇的女性前來，

是一名較年長的婦人。

（相片說明透露了她是鄰居）

她脖子上圍了農村的圍巾，

走到一半停了下來，

看著雪地上僵硬的屍體。

不難想像她在想什麼：

「躺在地上的，

本來有可能會是我。」

表情與動作都顯示了她的震驚。

背景樸素的平房，

證明了此地的貧窮。

還是殘破的屋瓦，

其實是戰爭毀滅性的證明？

人們不由自主地會想，

（或許只是一種模糊的感覺，

而不是清晰的思緒）

這照片絕對不可能是真的，

因為實在無法相信，

攝影師當時就在那裡。

他就在現場，

捕捉到了鄰居認出熟人的瞬間。

然而照片看起來，

彷彿當時只有兩個人，

而攝影師根本不存在。

老婦人沒有望向鏡頭，

使這個瞬間更能讓人信服。

攝影師的存在完全是個謎團。

他到底是怎麼隱身的？

除非他不是以攝影師的姿態出現，

而是偽裝成某個驚嚇、

害怕或諸如此類的人，

匆忙地從一旁經過，

或某個恰巧手邊有相機的人，

才沒引起旁人的注意。

藉由這三張相片，

我直覺地領悟了一件事：

這些相片的攝影師

並非只是為了自己而去看，

而一切也不是如此理所當然。

戰地攝影師的工作非常寂寞。

即使戰爭打得轟轟烈烈，

即使飢餓與死亡都成了常態，

他們依舊獨來獨往。

然而這些照片反映了他們的態度，

而這意味著，

他們是「為了他人」站在那裡，

見證戰爭、

與世隔絕，

並提出證明。

或許可以說，

詹姆斯・納赫特韋代替了我們親臨戰爭現場？

這難道只關乎當事人、

挨餓者、瀕死者、死者、加害者、病患、

受難者與擔心受怕的人嗎？

還是這與我們這些

甚至難以感同身受的旁觀者也有關？
若攝影師在現場見證了一切，
是不是我們算參與了見證？

若是如此，
詹姆斯・納赫特韋便透過攝影，
在我們與相片中的人們之間，
建立起了某種難以斷開的連結，
並將我們歸為一個名為人類的單位。
我們共有的就是人性，
不多也不少，
而「同情」就是建立在這個基礎上。
不是以上對下的「可憐」，
而是對等的「同理心」。

納赫特韋成功地吸引了雙方的關注，
無論受害者與旁觀者都是，
因為他不只是單純地反戰，
並與獨裁、不義與不公正對抗，
而是為了人們這麼做，
為了那些受戰爭牽連的人們，
以及我們。

我印象中有個很難翻譯的古老概念，
若套用在納赫特韋身上，
他就是「人類的朋友」（Menschen-Freund），
因此是「戰爭的敵人」（Kriegs-Feind）。

他親赴戰地，
為了迫使我們目睹一切，
也為了受害者，
讓我們成為他們的見證人，
以揭露戰爭的殘酷，
並揭穿宣傳的謊言。

或許詹姆斯・納赫特韋的工作不僅是攝影師，
而是多種職業的複合體。

他也是社會學家，
但不是記錄表徵與現象，
而是領略裡頭的基礎條件。
他也是神職人員，
知道安慰的本質在於陪伴。
他也是考古學家，
但不會埋頭苦挖，
而會將石頭一顆顆地顯現出來。

他也是詩人，
知道不能直白粗率使用文字，
只為了引起讀者注意。
他也是哲學家，
寧願安靜地思考，
而不是武斷地評論。
他也是老師，
尊重自己也尊重別人。
他也是園丁，
知道除草不能忽略根部。
他也是外科醫師，
知道除了動手術，
也需處理內在創傷。
簡單來說，
他是一個看透生死的人，
但不是因為他比我們勇敢，
而是因為他讓自己耐受得住，
為了那些他在意的人。

他集結這些使命於一身，
且不曾懷疑自己工作的意義。
他相信，
只要相片背後的態度

對人性存有信念，並相信它的能耐，
就能使攝影發揮力量。

因為如此也不僅如此，
我們不該再繼續稱他為戰地攝影師。
他是一名追求自由的男人，
與為自由而生的男人，
因此投身於戰場，
為自由奉獻，
並面對戰場上無止境的仇恨，
只因為對人類無止境的愛。

除了詹姆斯・納赫特韋以外，
還有誰更有資格在德勒斯登這座城市獲獎？

本文寫於二〇一二年

為頒授德勒斯登獎予詹姆斯・納赫特韋之頌詞

消逝的天堂
小津安二郎

如果六〇年代末期，
那位不知名的布魯克林家庭主婦，
沒有在地方文化中心，
看過那艱澀難懂的日本電影……

……如果她沒那麼喜歡那些電影，
便不會有使命感，
更不會寫信轟炸美國的電影租賃業者，
告訴他們，
一定要讓美國民眾認識，
那當時無人知曉的日本導演作品……

……如果丹‧塔爾博特（Dan Talbot）
與他的「紐約客電影公司」（New Yorker Films）忽略
　了這番提議，
這名布魯克林家庭主婦的熱情
就不會分享給其他人……

……如果他在這間公司
沒有引進電影的權利，
便無法在小型的藝術中心放映……

……如果我的一名好友沒能說服我，
之後有機會一定要看看，
那名充滿神祕色彩導演的作品（任何一部），
名字是小津什麼的……

……如果我在那美麗的日子，
沒有碰巧經過「紐約客」電影院，
並在看見放映看板上的名字後，
臨時起意走進影廳，
看了小津安二郎的電影《東京物語》……

……那麼我便無法得知（甚至至今），
曾經有過一個
（如今已經消逝的）攝製電影的天堂。

這個發現耗掉了我那天整個下午。
（而我至今仍由衷地感謝，
那名無人知曉的布魯克林家庭主婦。）

我起初並未抱持任何期望，

之後卻有很長一段時間，

愣愣地盯著銀幕。

我之後慢慢地恢復意識並發現，

剛才在電影院裡的絕妙經歷。

我所見到的，

是從未在電影院裡見過的表現方式，

不多也不少。

我很難相信，

出現在我眼前的是純粹的當代、

純粹的事實與純粹的存在。

一切都是如此地親暱與新穎，

並令我產生了期待。

我當時首先理解的是，

這是一個極簡的故事，

（世界上每一個角落皆是如此）

關於父親與母親、

兒子與女兒、

生與死。

然而在電影中發酵，

並令我感到訝異與震驚的，

不是家庭故事本身，
而是故事的呈現方式。
那個下午在上西城區，
就呈現在我與當時滿屋子的觀眾面前。

我當下並沒有太多想法，
但在看電影時，
我獲得了深刻的寧靜。
不僅呼吸變慢了，
精神也較專注，
融入了電影中的那家人，
融入了人類的本質。
笠智眾所演出的父親角色，
是每個人的父親，
當然也是我的，
而東山千榮子所演出的母親，
是每個人的母親，
當然也是我的。
他們很獨特，
同時卻又普遍與永恆，
不僅表現了自己，
也體現了他們的角色。

銀幕上的節奏，

成為我專注的節奏，

及我心跳的節奏。

其中的清晰與單純，

讓我的感情也逐漸清晰與單純。

電影的所有畫面都有一種謙遜的特質，

讓我忘卻外頭紐約的車水馬龍。

純粹的時間流動，

不僅打動了我的心，

也提醒了我人生的美好、

提醒了我所有事物都有意義，

只要願意將自己託付給這股流動。

如果世界上存在過製作電影的天堂，

就是這裡了。

純粹的存有與存在，

一個鏡頭接著一個鏡頭。

驅使一切的並不是劇情，

而是無法避免的人類命運。

一股祥和的感覺朝我襲來，

充滿了我的心靈與全身，

我從沒在影廳中有過這種感覺。

我離開電影院時充滿了幸福，

因此才走到街角，

便決定立刻回頭，

再看一次這部電影。

我再次獲得了同樣的感受，

確切地說，

是更深刻地沉浸在那祥和之氣中，

並完全地融入那流動的家庭故事。

曾經的電影製作天堂意味著

我們全都被驅逐了，

並在那國度之外製作（與觀看）電影，

在一個不友善的世界，

而那天堂般的祥和，

全然是烏托邦式的，

是遙遠的記憶與虛幻的希望。

在那天堂般的影廳中，

無論在角色之間，

或演員與觀眾之間，

都沒有距離。

我們都是這個故事的一部分，

在同一個《東京物語》中，

且生命被同一股力量推動著。

為什麼我們離開了天堂？
為什麼天堂曾經存在？
這些謎題我始終沒有解開，
而那天在紐約的下午，
我也不覺得有解開的必要。
然而我之後看了小津其他的電影
（全都為我留下深刻的印象），
甚至第一次去了東京，
只為了能看更多
他沒有被引介到歐洲與美國的作品，
並拍了《尋找小津》（*Tokyo-Ga*）這部電影，
以探尋他的足跡，
這才發現了一些端倪。
然而我無可奉告，
因為謎題就是電影本身。
一切都是如此地純粹與明白
（這樣的純粹卻隨著天堂一同消失了）。

我們已不再習慣，
看著一連串的圖像，
其間沒有任何隱瞞、

沒有任何的「背後含義」。

所有人都認為，

出現在眼前的一切，

都有沒表現出來的一面、

都有更深的含義。

我們已經習慣，

在銀幕與自己之間，

自動建構一個諷刺的距離，

但小津的電影作品，

並沒有為諷刺與抽象提供立足點。

相反地，

那些電影使我們擺脫了期待與偏見，

並重新檢視自己的態度。

從如今的角度來看，

無論敘述故事的人或故事本身，

都顯得有些天真，

但我相信事實是相反的。

對於一切電影所呈現的現象，

我們自動建構出的距離、

我們諷刺與嘲諷的拒絕，

或許是一種純粹的保護機制，

彷彿不該讓自己太投入似的，

必須保持理智。
若少了這種自動出現的拒絕姿態，
或許我們很容易會遍體鱗傷，
像是年幼的孩子。

我們還是孩子時便是如此，
會沉溺於眼前的事物。
那些我們敞開心胸擁抱的事物，
決定了我們的感受。
我們不需要「翻譯」，
因為我們是一體的人類與事物，
而他者也是我們的一部分。
在小津的電影中，
孩子常扮演重要的角色，
而這絕對不是巧合。

話題回到我們身上。
若願意卸下武裝的盔甲，
小津的電影絕對不會讓我們受傷。
在他的電影宇宙中
絕對不會出現的，
是驚嚇、傷害與不適。
若要解釋這點，

便須著眼於細處。

小津克服了一切阻礙，

關於他的「語言」

與我們對他的感受。

舉例來說：

他所有的拍攝工作，

用的永遠是同樣的鏡頭，

亦即著名的五十毫米焦段。

在此為不懂攝影的人，

簡單說明一下鏡頭的焦段。

在使用電影鏡頭時，

人眼的視域大約對應三十五毫米或三十八毫米，

而小津的年代只有三十五毫米的電影鏡頭。

透過這個鏡頭捕捉到的景象，

與人眼可見的世界是幾乎相同的。

一個二十八毫米或低於這個數值的鏡頭，

會以不同的程度拉扯空間，

因此廣角端會出現變形，

而物體的距離也會看起來較遠。

一個五十毫米的鏡頭相反地會擠壓空間，

而大於這個數值便會被稱作是望遠鏡頭。

透過這樣的鏡頭，

物體的距離會感覺較近，

但不會有過度的壓迫感。

小津唯一使用的鏡頭會將空間輕微地擠壓，

但程度幾乎難以察覺。

人們會感覺物體較沒有距離感。

如此的空間呈現能讓人有臨場感，

並感覺與物體之間的距離縮短了。

與其他電影製作人不同的是，

小津無論拍攝遠景或是特寫，

用的永遠都是這樣的鏡頭。

一般觀眾或許不會察覺其中的差異

（如同我不斷地強調，

差異非常的小），

但長期下來會有驚人的成效。

只固定使用同樣的鏡頭，

不僅縮短了我們與物體之間的距離，

在我們眼中也逐漸形成了小津的視角。

在摸熟他的風格後，

便無需擔心

會有突如其來的事物出現，

因此能感到放鬆，
並產生信任。

除此之外，
小津也使用同樣的鏡位。
每個鏡頭都是在人眼的高度，
而那個人就坐在榻榻米上。
這樣的視角是相當無害且平和的，
因為稍微由下往上拍攝他人，
會呈現出一種尊敬與謙卑的態度。
同樣因為經常使用這個視角，
便無需為突如其來的變化感到擔心，
而人們也得以走出保護傘。

場景若是兩個人在進行親密的談話，
小津的拍攝方式相當特殊。
欲理解他的思維模式，
首先必須排除印象中
電影裡常出現的對話場景。
通常會先是「定場鏡頭」，
呈現兩人與所處的環境，
以達到「下錨」的作用，
讓觀眾得以了解整體環境。

再來是「雙人鏡頭」，

鎖定對話雙方的形象，

或使用「過肩鏡頭」，

從一個人的肩膀上方望向另一人，

接著是「特寫」，

亦即近距離拍攝。

幾乎所有電影中的對話場景，

都是以此平凡的方式呈現，

甚至連順序都大同小異。

若其中一人在沒被攝影機拍攝的情況下說話，

（假設是對話的情形）

攝影機便會以特寫拍攝另一人。

攝影機在拍攝時，

通常會緊靠在沒被拍攝的人身旁，

以達到隱身的效果。

演員因此有個使眼色或談話的對象，

能直直望著對方的眼睛，

使畫面看起來更加生動且有說服力。

我希望能藉此技術說明，

讓接下來敘述的內容更加突出。

被以特寫拍攝的演員，

往往會將視線稍微偏離鏡頭，

例如向左好了，

如此一來在拍攝正反打時，

談話對象便需將視線稍微向右偏離。

藉此方式，

觀眾會產生兩人正看著彼此的錯覺。

在電影史裡，

幾乎所有對話鏡頭都是如此拍攝的，

因此形成了常態。

演員在對話時看著彼此，

而觀眾在一旁看著。

在此鏡位設計中，

觀眾被安置在特定的位子（無形）、

被安置在一定的距離之外。

我們旁觀了對話的過程，

但無需參與，

全然是「局外人」的角度。

我先前已經說過，

小津在拍攝對話場景時，

採取的是有別於一般的方式。

這種方式儘管看起來簡單，

（在此不該被誤解為容易）

事實上卻複雜無比。

首先是定場鏡頭，

如同先前所說地拍攝全景。

再來是兩側的正反打鏡頭，

到這裡都沒問題。

接著是特寫，

但方式截然不同。

（小津一如往常地著重於難以察覺的細節。）

演員並沒有望向對方。

他們的視線沒有向攝影機的左側或右側偏移，

反而直接盯著鏡頭，

像是想看透鏡頭內部似的。

因此在拍攝時，

談話對象並非坐在攝影機旁，

而是站或坐在攝影機後方，

因此演員在與對方談話時，

視線便會穿過鏡頭。

這會帶來顯著差異，

使旁觀者或旁聽者不再是局外人。

演員直直地盯著我們，

使我們稍不留神，

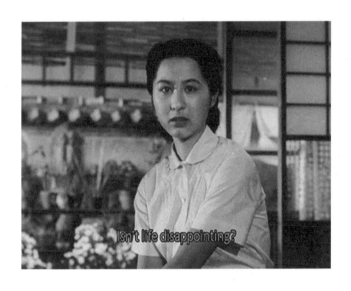

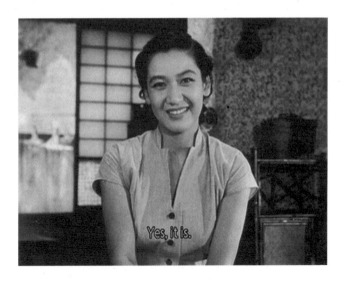

會誤以為自己是談話對象。

觀眾因此不再是以見證人的角度旁觀。

更明白地說，

觀眾無論願意與否，

在對話過程中，

會同時扮演雙方的談話對象，

而這種參與感是絕無僅有的。

演員不僅互相望著對方，

也同時望著我們的眼睛。

小津藉此簡單卻有效的方式，

一舉瓦解了觀眾的防護牆，

使我們成為一體的人類。

我們成了他的「家族」成員之一，

一如電影裡所呈現的其他日常人物。

我們需要做的只有看電影，

就能化身電影中的一員。

在那消逝的天堂中，

「觀看」與「存在」同樣重要，

而我們還是孩子時便是如此，

會成為所看到的事物。

儘管長大成人，

我們依舊有同樣的能力，

只是有太多的擔憂，

往往都是如此。

小津的電影

讓我們瞬間回到了孩童時期。

他拍攝電影的願景

可能就是天堂般地美好，

因此從今天的角度來看，

才會是烏托邦式的存在。

於二〇一三年

為瑪莉‧佐爾納奇（Mary Zournazi）與文‧溫德斯所撰寫的

《發明和平》（Inventing Peace）一書所寫

第三次觀看
安德魯・魏斯

所有偉大的畫家都會教我們觀看，

即便抽象派畫家也跟寫實主義畫家一樣。

羅斯科將我們提升到了感官的新階段，

有別於維梅爾、博伊斯、

克利與湯伯利[1]，

但就字面意義上來說，

他們的「見解」不能被遺棄。

我莫名地總是會被畫家吸引，

亦即那些在藝術圈不斷地變化中

—

1 馬克・羅斯科（Marks Rothko，1903-1970），抽象表現主義重要畫家。維梅爾（Johannes Vermeer，1632-1675），是十七世紀的荷蘭黃金時代畫家。約瑟夫・博伊斯（Joseph Beuys，1921-1986）是德國行為藝術家，其作品包括各種雕塑、行為藝術。保羅・克利（Paul Klee，1879-1940），是瑞士裔德國畫家，畫風被封為超現實主義、立體主義和表現主義。湯伯利（Edwin Parker" Cy" Twombly Jr.，1928-2011）是美國畫家，以大型的隨意筆畫或塗鴉畫作聞名。（編註）

「實際」存留的畫家

（我想不到更好的詞了），

例如神祕的巴爾蒂斯（Balthus），

與著名的貝克曼（Beckmann）。

尤其是那些沉著與堅持的美國畫家。

即使他們的藝術面對了不同的抽象派，

以及來勢洶洶的普普藝術，

看似已被超越。

（或許因為我認為，

守護舊現實比創造新現實值得敬佩……）

我這裡說的當然是愛德華·霍普，

但還有一個畫家，

在美國以外的地方鮮為人知，

甚至常被誤解，

亦即安德魯·魏斯（Andrew Wyeth）。

對我而言，

他是二十世紀現實勇敢的辯護人，

並對事物有獨到的見解。

令人驚訝的是，

他竟然被歸類為原始主義畫家，

甚至還更糟地被貶低為美國的愛國主義畫家，

亦即美國農村的「藝術英雄」，

而另一個他作品被貼上的貶低標籤是「地方藝術」。

然而只要拋開成見，

以客觀角度觀賞他的創作，

你可能也會和我一樣大吃一驚，

或更感驚訝。

安德魯・魏斯是極端的畫家。

撇除學校與極少的社交活動，

他幾乎完全過著隱居的生活。

（他的繪畫技巧習自同樣是畫家的父親紐威・康瓦

　　斯・魏斯〔N.C. Wyeth〕）

安德魯・魏斯不斷地精進自己的繪畫風格與技巧，

亦即源自於文藝復興時期的蛋彩畫。

蛋彩畫之後被油畫取代，

至二十世紀幾乎已被世人遺忘。

他所仰慕的畫家杜勒（Dürer），

擅長的便是蛋彩畫。

這項古老的技術與工藝，

為魏斯的大尺寸畫板、

為他歷經數月的創作、

為他耗時二至三年才能完成的作品，

無論在細節與結構

都提供了巨大的貢獻。

然而安德魯·魏斯的產量豐富，

因為他也擅長水彩畫，

那是為了素描和初步研究用的。

乾畫筆是他的招牌，

而這也是他不斷精進的成果，

為畫作引來了旁人敬佩的目光。

水彩往往伴隨著馬虎、隨意與粗略的印象，

但魏斯的水彩畫恰恰相反。

他畫的冬景完美地捕捉了雪的亮光與特性，

讓人不禁懷疑，

那會不會是一張相片。

（他的人像畫亦是如此）

直到將目光聚焦於輪廓，

才會驚訝地發現，

一切都是透過顏料與畫筆形成。

然而如此的繪畫技巧，

卻不是我敬佩魏斯

並深信他是視覺藝術專家的原因。

他的畫作有其他更令我深刻著迷的地方。

魏斯一年中有六個月，

會在賓州的郊區度過。

他的創作對象來源

僅在住宅與畫室周圍的數公里範圍內，

而其餘的世界部分就像是被偷走了。

剩下的六個月，

他會在緬因州同樣位於郊區的海邊度過，

而創作素材同樣是周遭的人與物。

賓州的秋景與冬景、

緬因州的春景與夏景，

兩者構成了他的畫家生涯。

他持續不斷地作畫，

有時甚至連夜裡都在畫室，

於黑暗中凝視畫板上的半成品。

他畫田地、穀倉、房屋、室內空間，

及一般民眾的人像，

例如鄰居、工人與流浪漢。

他尤其喜歡專注於樹枝、草莖，

與海灘貝殼一類的細節。

他也喜歡畫雪，

並為那潔白著迷不已。

他最知名的畫作，

是〈克里斯蒂娜的世界〉（Christina's World）。

（與之相襯的是，

霍普於二十世紀創作的〈夜遊者〉〔Nighthawks〕。）

或許你對這幅畫作有印象。

前景左側的一名女子背對著我們，

坐在遼闊的荒原上，

而唯一的建築物，

是遠處斜坡上的兩層樓農舍，

其左側有一座穀倉。

女子與房屋之間充滿了空蕩與貧瘠，

而她的頭髮輕輕地隨風飄逸。

透過草的擺動，

也能感受到同樣的微風，

遍及她面前至房屋的範圍。

有好幾個月的時間，

安德魯・魏斯除了這片棕色草原以外，

其他什麼也沒畫。

甚至每枝草莖都看得清清楚楚，

連女子裙裝的材質，

及她的肌膚與頭髮，

都深刻到難以形容。

儘管那是畫出來的，

卻毫不死板。

這呈現出一種

畫家直接與清晰的視角，

一種往往只能透過快門呈現在相片上的視角。

女子充滿了年輕與朝氣，

彷彿下一刻就會轉過身來。

魏斯在過去二十年，

畫過無數次克里斯蒂娜‧奧森（Christina Olson），

就在山坡上那棟屬於她的簡樸房子裡，

在廚房也在大門前，

當她編織或摸著貓時。

他費時費力地為她完成了蛋彩畫的人像，

與無數的水彩與素描畫。

他幾乎沉浸在她的生活裡，

並在「觀看」與「認識」了她的存在後，

轉化成自己的動力，

再活靈活現地呈現在我們的眼前。

確實可以說，

他將她提升到了另一個高度，

並以一種讚頌的方式，

將她的模樣永存。

我被深深地打動了，

很難相信一名畫家有如此的才能，

能將一個人的存在，

甚至是本質與精神，

栩栩如生地重現於畫板上。

（自十九世紀，尤其是二十世紀之後，

這些特質理所當然地能被相片捕捉，

但畫作的呈現還是較為真實，

因為那是觀眾與畫家的眼神交集處，

且是畫家透過自己的手，

將愛慕親自轉化成真。

無論畫家或模特兒，

都為這幅畫投入了自己的人生時光。）

單要欣賞這幅畫，

並無需知道（儘管我得知真相後幾乎心碎了一地）

克里斯蒂娜事實上半邊癱瘓。

由於她的雙腿無法活動，

若要如同畫中那般，

從一定的距離望向自己的房子，

唯一的方式是一路爬過去，

之後再一路爬回家。

除此之外，

當**魏斯**畫這幅畫時，

她已經是一名老婦人了。

這幅畫「真實」的模樣當然是虛構的，

而**魏斯**也只有一次，

透過一扇位於二樓的窗戶，

短暫地看過克里斯蒂娜在屋前爬行的模樣。

然而這個畫面實在太令他印象深刻，

因此他還是以這個角度作了畫。

只可惜，

兩人在克里斯蒂娜年輕時還不相識。

（當時她還能走路。）

這名女子呈現出了強烈的優美感，

但我們只能看見她的背影，

（或許會為那纖細的手臂與雙腿感到驚訝）

而面容只能在腦中

（第一個想法是她相當美麗）

透過姿態所散發出來的內在美進行想像。

魏斯這裡所畫的

是一個短暫與倉卒的瞬間，

但越是看著這幅畫，

感覺畫面越是永恆，

彷彿獨立於時間之外。

我突然想到魏斯的另一張畫作，

是「靜物」，

這能滿足一切想得到的概念定義。

它一方面確實包含了「靜」，

但從時間觀點來看，

又有「穩定」與「不動」的含義，

如此一來「靜」便代表了一種持續

（例如「我『還是』肚子餓」）。

接著是「物」，

這個字在不同的情況下會有不同的含義，

尤其那個物是從我們的觀點來看，

抑或是畫作本身[2]。

物就像是一個王國，

一切可見的內容都包含在裡頭，

因此它是最珍貴的象限，

（且無法自我釐清）

與時間巨流中事、地、存在的謎團。

2 此處的「靜物」（德文 Stilleben，英文 still life），溫德斯是以德文
　解釋，中文翻譯努力試圖捕捉，但也請了解這是基於不同語言的解
　說。（編註）

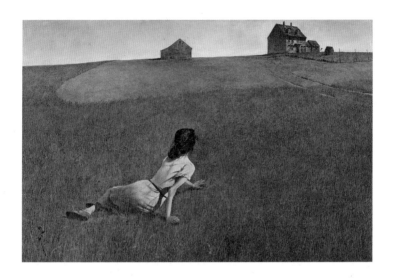

物也同時代表了時間與存有，

如在〈海邊的風〉（Wind from the Sea）這幅一九四七
　　年的畫中，

便充滿了「靜物」的迴響。

能看見的，

只有窗外的景象。

沒錯，

這就是克里斯蒂娜的家。

我們（就是我們）從開啟的窗戶望出去，

穿過飄動的窗簾，

看見了空無一人的景象，

與一條蜿蜒至（推測是位於遠方）大海的道路。

魏斯就在這裡，

花了好幾個月的時間鑽研細節，

並不斷地重複描繪窗簾的弧度與角度，

試圖抓住稍縱即逝的瞬間，

抓住窗簾被風吹動的模樣。

一如〈克里斯蒂娜的世界〉，

片刻再度成為了永恆。

魏斯教會我們或幫助我們

同時注視兩者，

而這對於我們脆弱與局限的感官而言，

是最珍貴的一堂課，

並提供了即時的教訓，

亦即重新學會在觀看時

注視當下與超脫時間的狀態。

魏斯讓我們發現，

兩者之中與本身的奧妙，

及日常生活中無數的畫面背後，

究竟隱藏了什麼。

認識得越多

便越能發現，

許多看似獨特的事物，

其實都只是眾物的一小部分。

魏斯的每一幅畫作

都是他直接經驗的產物

（並散發出了同樣的感覺）。

他深刻地沉浸於當下的情境，

卻能夠清醒地作畫。

（試問有多少畫家，

能夠抓住那飄忽的瞬間？）

魏斯曾描述過他畫的東西

只是先透過目光觀察，

因此常會在之後才了解
引起自己注意力的是什麼。
儘管如此，
他仍能成功地找回，
那個豐富與充滿細節的瞬間，
並詩化與刻畫出腦海中畫面，
不讓它就此消逝。

他走上了克里斯蒂娜家的二樓，
那裡已經許久沒有人上去了，
因此又悶又熱。
他打開了窗戶，
迎面吹來了久違的涼風，
而這就是他想捕捉的畫面，
無庸置疑。
他甚至成功地捕捉了房裡的悶熱，
與隨風飄來的海邊氣息。

魏斯畫出了現實，
甚至有人稱之為超現實，
因為裡頭的細節實在太豐富了。
然而若稱他是「寫實主義」畫家
就是種貶低了。

他的風格絕對不該被歸類在寫實主義，

而他的初衷也並非如此。

魏斯如同抽象派畫家，

感興趣的是表面之下的現象。

他希望在（或透過）作品中發現人、物、地的本質。

為實現這個目的，

他採取了外科手術般的精準度，

並投入了大量的時間與耐心，

而這都是因為

他的方式與工具有別於一般的抽象派畫家，

並專注於可見的世界，

而非內在或虛構的空間。

至少我眼中關於「現實」的表現，

是與當下或眼前的景象直接相關，

但魏斯的追求卻是在不同的時間軸。

即使能夠抓住即時的新鮮感不放，

並把握稍縱即逝的瞬間，

但他追求的是更高的境界，

亦即每一處深刻的細節，

因為那才是永恆。

不知道為什麼

他想將永恆注入畫板，

或至少在畫肖像時是如此。

一生的經歷，

甚至是前幾個世代的人，

造就了畫家眼前的模特兒。

面對物體，

他會捕捉內在的質地，

亦即將靜物、植物與動物，

以真實存在的樣貌呈現。

面對風景，

他著眼於捕捉歲月，

以呈現出累積於同一地點的時光。

至於房屋或室內空間，

他則著重於磨損

與一切的使用痕跡。

時間因此靜止了，

而世界被壓縮成

全然的清澄與純粹的驚奇。

最明顯的是他的水彩畫，

裡頭充滿了狂亂與抽象的筆觸。

物體就在一團混亂中形成，

而景象就在一片虛無中出現。

在失序與現實之間會發現，

兩者都是以同樣的筆觸構成，

（彷彿是聖經中的創世紀）

但現實卻清晰可見，

彷彿從混亂中脫穎而出。

換句話說，

原子以正確的形式結合了。

魏斯先是透過目光捕捉，

之後才在腦中回放畫面，

並再「看」一次，

且沉浸於其中。

他超越、穿透並重建先前的畫面，

再向我們重現他的第一印象，

將貯存與遺留下的內容

及畫作之於他的關係，

像是介紹一個人那般

呈現在我們眼前。

無論物體或風景皆是如此：

他向我們呈現了歷時的現象，

亦即時間的流逝，

例如事物的歷史

（這提醒了我們歷史與時間的關聯），

一層層地互相交疊。

有人批評魏斯的畫作像是「趣聞軼事」，
因為包含了太多資訊，
而沒有專注於表面，
這是當時藝術界的主流（且持續存在）。
然而他並不在乎，
因為他確實在敘述不同層次的故事，
也確實想這麼做。
除了綜觀整體，
他「無法」以其他方式作畫。
他並深信，
這番大費周章是一幅畫所需要的，
如此一來才能夠真正地
呈現一幅肖像、一個靜物或一片風景。

因為如此，
我認為魏斯是了不起的畫家。
人們都忘了視覺的複雜，
並僅將其視為一次觀看的動作
（許多情況下是無可選擇的）。
他教導我們第二次與第三次觀看，
就像是在說：

「請用心感受觀看背後的責任，

並挖掘出裡頭的喜悅。

請為一個人、一件物體、一片風景，

找出其中的價值。

請擺脫以往的視角，

真正地以更永恆、更嚴肅、更歡愉與更多共感，

來觀看與認識世界的光芒。」

對於觀看這件事，

除了畫家以外，

沒有更好的老師了。

於二〇一三年，為瑪莉‧佐爾納奇

與文‧溫德斯所撰寫的《發明和平》一書所寫

寫實大師

芭芭拉・克雷姆

我有個請求，

希望大家跟我一起盡力，

忘記過去聽到與讀到的

關於這名攝影師逾五十年的生涯故事，

及其逾三十五年與《法蘭克福匯報》共事的經歷。

請將你對於芭芭拉・克雷姆的所有印象拋在腦後，

並以一種全然純真的眼光觀看她的作品，

因為她自己就是這麼做的。

請你以嶄新的角度觀看，

並想像自己從未見過那些照片。

（甚至連何內克〔Honecker〕與布里茲涅夫〔Breschnjew〕

　的接吻圖也沒有，

儘管那照片透過不同的方式，

讓我們每個人都打過哆嗦。）

你將會在眼前見到一種陌生的語言，

而其文法與詞彙,

會透過展出的三百二十張照片初次向世人揭曉。

我刻意用了「語言」這個詞,

因為我知道,

這一切不只關乎攝影技術

以及照片的色彩,

還有實實在在的語言表達媒介。

就讓我娓娓道來吧。

在二十世紀下半葉,

出現了一種新的詞類,

改寫自英文簡潔有力的「四字經」（four-letter-word）。

那不只是罵人的話，

還很下流，

且多與屎尿脫不了關係。

在許多原版電影中都能發現它的蹤跡

（諸如屌爆我操婊子雞歪放屁賤貨吃屎之類的）[1]。

若著眼於文化史，

會發現其中有一些詞，

與口語出其不意地建立起了緊密的關聯。

一定有電影，

在全劇出現過不少於一百次 F 開頭的字，

當然有時只是美麗的誤會。

（像我來自美國的朋友就不敢相信，

柏林竟然有一條「康德街」[2]。）

別擔心，

我要談的重點不是這個。

我認為，

1 原文指稱的是這些：cocksuckfuckdickcuntpissarseslutshit。（編註）
2 德國哲學家康德（Kant）的讀音與英文的「蕩婦」（cunt）一字相似。
　（譯註）

四字經的傳統在當代已有所改變，

取而代之的是其他四個字母的組合，

且同樣受人鄙視並不受歡迎。

以英文來說，

是「實在」（real）與「真實」（true）。

相對應的兩個德文字，

是「實在」（wahr）與「真實」（echt）。

與之相關的，

是一切受到排斥的感受與公開討論的內容，

因為它們已不再受到重視。

然而那些不堪入耳的詞彙

實實在在地存在於不同的語言。

真實的事情，

或人們至少實在感受到的東西，

卻已不再能大剌剌地說出口。

這種嚴格的表達禁止，

已經讓人無法知道，

到底什麼是「實在」或「真實」的。

人們甚至會對自己的主觀感受感到難以啟齒，

並常遭人白眼，

因為「主觀感受」常意味著「自我中心」。

「真實」常與「依據真實事件改編」伴隨著出現。

諸如此類的矛盾修飾法如今越來越常見，

甚至大受歡迎。

每兩本書或兩部電影

就會出現一次與「真實」攀關係的現象。

改編事實上已經與真實事件無關了，

我的老天，

這種事真的很要不得。

「依據真實事件改編」已經成了一種口號，

用德語來說就是「自由地創造」。

從頭到尾，

內容與真實的事件及人物一點關係也沒有。

希望有一天，

人們能勇敢地承認「依據非真實事件」。

如果有類似的聲明，

我一定馬上去看這部電影。

只可惜，

這裡談的是真實表達的衰亡，

亦即真實的對立面。

故事依據定義來看是虛構的，

不僅不真實，

還是編出來的。

事實是要用挖掘的，

而不是用編的。

另外一個範例，

關於緊抓「真實」不放的現象，

是令人反感的「實境節目」。

光是這個名稱已經夠令人困惑了

（不僅是節目內容本身）。

這證明了，

人們對於真實的理解已經產生了偏差，

不僅大量地誤用，

還消費這個概念。

「實境節目」完全是一種欺騙，

它與真實之間的距離，

相差了十萬八千里。

簡言之，

「真實」在我們生活中，

可以說正瀕臨絕種，

而人們已經習慣沒有它了。

換句話說，

人們習慣了不同版本的真實，

而真正的生活樣貌，
已不再是眾人關注的課題。

一如我於前文所說的，
將「實在」與「真實」一類的四字經，
當作我們初次觀看的中心角度
去觀賞芭芭拉・克雷姆的作品。

什麼工具能幫助我們，
將「實在」與「真實」
從「假象」與「虛構」區隔開？
或甚至，
我們還有能力分辨虛實嗎？
這種能力對人類而言
應是相當可靠且重要的，
如同方向感，
沒有它簡直難以生存。
但這兩項人類生存技能
正在快速消失。
我之所以如此嚴肅地看待「真實」，
並思考我們的感知能力，
是因為常想到人與狗之間的差異，
及接下來將談論的攝影話題。

什麼該出現在「成像」中？什麼不該？

什麼地方該進行「修圖」？什麼地方不該？

什麼地方該「添加」元素？什麼地方不該？

什麼地方該「編輯」？什麼地方不該？

什麼地方該打光？什麼地方不該？

當自然光不足時，就該打光，

因為自然光不足會使畫面「失真」。

如此一來，

到底什麼是真？

除了打光以外，

世界上應該沒有其他技術領域，

能讓人對真實感到如此陌生。

如我所想，

若從文化史的角度看芭芭拉‧克雷姆的作品，

那種對於呈現「真實」的絕對堅持，

貫徹了工作的態度，

如同薛西弗斯似的

英雄般與史詩般壯烈地，

向「實在」與「真實」的衰亡宣戰。

那瘋狂之舉大約出現在二十世紀下半葉，

而如今二十一世紀的第二個十年又再現蹤跡⋯⋯

這是一個惡名昭彰的時代，

許多事物都反其道而行，

著眼於他們所謂的「真實事件」。

在娛樂化的資訊洪流與大眾傳播內容中，

人們強調或甚至過度強調數位化，

並為一切賦予吸引力與不凡魅力，

求其簡單有力足以造成轟動⋯⋯

當我們分辨虛實的能力失落，

這裡要談的這名女性，

半世紀以來透過她的相機，

沒用閃光燈也沒用腳架，

果斷且毫無後製地，

憑著感官呈現出她所體會到的「真實」。

沒有美化、

沒有炒作、

沒有誇大、

沒有修圖、

沒有添加任何元素，

只呈現出純粹的事實與真實的樣貌。

然而這樣的視角卻毫不冰冷，

也不會產生距離與高高在上的感覺，

反而總是從眼睛的高度平視。

身處其中，

卻沒有過度涉入。

討人歡心，

卻不顯得諂媚。

富同情心，

卻不顯得濫情。

我在過去多次讀到，

她被稱作是「時代史的見證人」。

聽起來好像不錯，

但「時代史」是什麼意思？

如何能將時代與它的歷史做切割？

除此之外，

這樣的形象也不準確，

因為聽起來有些粗魯與暴力。

芭芭拉・克雷姆是輕柔地

將相片從時代中誘導出來，

並小心與溫柔地呵護著時代的羽翼。

因此不該過於投入時代中，

而是該從「外在」尋找支點，

像是攝影版的阿基米德理論：

「給我一個支點，

我可以撐起整個地球。」

芭芭拉‧克雷姆不需要這個宇宙中的支點，

而她也沒有想要撐起整個地球，

只是想輕輕地晃動而已。

如此一來，

她的相片便能被公開、釋放、拋出。

這名攝影師已經找到了這個支點，

也就是在她眼中，

因此能以扎實的「觀點」，

以最仔細、最成熟、最尖銳的方式，

呈現出真實的樣貌。

透過類似阿基米德的支點理論，

她的眼光能將不同的事物正確地歸類，

並耐心地和我們一起等待，

讓時代揭示自己的樣貌，

她許多的旅行與報導都是工作委託。

可能許多人覺得這有貶意，

像是「去那個地方拍這個與那個」。

或是如同許多其他工作，

「飛去那裡解決這件事,

訪問那個人、拍這個、寫這個⋯⋯」

像是委託殺手,

還有委託寫手、委託思想家、委託詩人、委託畫家、

委託製片與委託作曲家。

這種事本來就很常見,

而若沒有委託,

藝術與手工藝都會被埋沒,

因此真正的問題是成品如何?

芭芭拉‧克雷姆永遠有辦法,

將委託抹除到不留痕跡。

她使成品活靈活現,

並成為自己的作品,

明顯地反映了自己的觀點。

她將每一件委託案都視為動力的來源,

但別將她的形象與其他職業搞混了,

尤其是「專業攝影師」。

這是芭芭拉‧克雷姆與其他知名攝影師,

如布列松(Cartier-Bresson)與羅伯‧法蘭克(Robert
　　Frank)的共通點。

迥異於許多自命不凡的專業攝影師,

在他們身上會有不同的斬獲。
人們之所以會有新的感受，
並不是因為相信攝影師的「專業」，
而是回歸到事物的本質，
將一切純粹反映在相片上，
讓它們說自己的故事。

有些人認為其中缺少了藝術性，
但這正是藝術性的所在，
不是反映自己，
而是反映世界與真實。
又是這不討喜的詞……
我們還是分析一下具體的相片吧，
舉例來說這一張。

我知道許多人在經過多年的工作後，
都不願意回首自己的過去，
但我還是想談一下，
這張她職涯初期的照片，
亦即〈奧芬巴赫，一九六八年〉（Offenbach, 1968）。
相片上是一座汽車報廢場，
而報廢的汽車堆了數公尺高。
前方的泥地有四名男孩，

大約八、九歲，

穿著雨鞋、套頭衫與牛仔褲。

其中一名男孩站得直挺挺的，

穿了有燙線的長褲。

後方有一輛單車倒在地上，

而更遠處有一棟十層高樓矗立於背景，

顯然經濟奇蹟才正要開始。

此外還有一輛踏板玩具車，

而男孩正驕傲地向其他人展示，

那流線型的跑車外觀，

彷彿置身於賽車維修區。

四名男孩玩得不亦樂乎，

沒有人注意到一旁的攝影師。

照片的視角在眼睛的水平高度，

大約在幾公尺外的距離，

而鏡頭所呈現的畫面，

近似於人眼可見的景象。

沒有什麼能比彩色照片更「真實」，

這卻是一張黑白照。

攝影師以路人的姿態慢慢走近，

因此讓自己隱形了。

她快速地將相機舉至眼前，

沒有取景，

也沒有片刻猶豫，

接著照片產生了。

從真實中取景（多美的一句話），

就這樣完成了，

把握住了所有的精華與實在，

證據確鑿。

這張名為〈奧芬巴赫〉的相片，

沒有任何一處是刻意安排的，

甚至也不可能如此完美地安排。

它有一種光芒與光輝，

值得獲得榮譽的稱號，
亦即「真實」。

這種光芒與至高的榮耀
及珍貴的特質，
就算四十五年後再看一次這張相片
或芭芭拉・克雷姆如今其他的作品，
都能感受得到。
相片呈現出了同樣的視角，
並反映了真實。
不同於政治人物或一般民眾，
那些經過修圖與美化的臉龐。
芭芭拉・克雷姆從不會因為
鏡頭前的是名人或一般人，
而給予差別待遇，
無論刻意或是無意。
她透過獨到的眼光
在屬於她的地方尋找並發現。

她就在那裡，
那個焦點與只有上帝知道的地方，
在關鍵的歷史時刻向我們展示
「那裡」實在的真正含義。

她為真實提供了舞台，

無論事件的大小，

都提供了框架、

提供了適當的剪裁、

提供了時間與空間中適當的時機。

因此我想要說，

參觀這個展覽不僅是一次「時空旅行」，

無論在我們的國家中，

（無論東西德）

或是往歐洲的鄰居，

東歐、西歐、南歐、北歐，

或是往遠方，像是亞洲與南美洲，

更是一次「教育旅行」（Bildungsreise）。

這種說法先前就存在，

例如「教育小說」[3]。

而人們既然能旅行，

3 Bildungsroman 通常指稱描述主角成長歷程的小說，起源於啟蒙時代
的德國，展現啟蒙時代的理想個人養成歷程，著名作品如歌德的《威
廉・麥斯特的學徒歲月》、狄更斯的《遠大前程》、艾考特的《小
婦人》、福樓拜的《情感教育》等。一般翻譯成「教育小說」、「教
養小說」或「成長小說」。（編註）

就能攝影、

就能成長、

就能從所見中學習，

或能從畏懼中學習。

這個展覽提供了大量的知識，

能給予學習或再發現，

絕對會令人大吃一驚。

「真實」總會自動顯現，

並會一直與永遠存在，

甚至能從照片中看見端倪，

無論真實如何消逝，

或在被喚醒、認識、評估、期望後，

違背了眾人的期待與擔憂。

接著「你」就很重要了，

因為你必須在認識與評估的過程中，

真正地投入其中，

如此一來才能夠體驗驚奇。

共計三百二十張相片

（可能的話還有更多），

而所見的景象都是「真實」，

與芭芭拉·克雷姆這名從容不迫的大師

以「現實」之名所呈現的珍貴畫面。

　　　　　　　　本文寫於二〇一三年，為芭芭拉・克雷姆

　　　　　於柏林的攝影展「攝影集　一九六八至二〇一三」

　　　　　　　　（Fotografien 1968-2013）的開幕致詞

認識山本耀司
山本耀司

當龐畢度中心在一九八八年

請我為一位時尚設計師拍攝短片時，

我對時尚界幾乎毫無認識，

但非常有興趣進一步了解。

時尚現象在我看來，

社會地位越來越顯著。

我尤其好奇，

時尚設計師到底是什麼樣的。

我當時認為最糟糕的情況，

是他們只是有名氣的裁縫師。

那最理想的情況呢？

藝術家？

作者？

遠見者？

我已經不記得當時心中的期待了，

因為一年過後，

我的筆記本裡寫滿了，

《城市時裝速記》（*Aufzeichnungen zu Kleidern und Städten*）的筆記。

這個幫我開啟時尚世界大門的人，

為我解答了所有疑問，

他就是大名鼎鼎的山本耀司。

我簡直是太榮幸了。

我很快便意識到，

要拍攝這部短片並不容易，

因為我獲得的印象實在是五花八門。

因此在初次談話後，

我們將整個工作期間拉長至一年，

並將片長增至「長片長度」，

如此一來我才能夠伸展拳腳，

也因此也不再是龐畢度中心的委託案了。

（我還是非常感謝，

因此獲得了與山本耀司合作的機會。）

由於我們初次見面的談話相當熱絡，

很快便在許多想法上取得共識，

而我也因此迫切地感到，

該將這次時尚世界的探索以個人導向形塑，

以呈現強烈的親密感。

因此我為這次的探險做出了決定，

將以「一人團隊」的方式拍攝這部影片。

我的「工具」有兩個，

一是第二次世界大戰期間生產的三十五毫米攝影機，

亦即貝靈巧公司（Bell & Howell）生產的手持式攝影

　機（Eyemo）。

它經常被美軍使用，

是常見的戰事記錄設備。

這東西堅固耐用，

因此常用於驚險場景的拍攝工作。

上頭有個手搖把，

一次能跑約四十秒，

但會發出如縫紉機般的巨大聲響。

當然在有收音時不行這麼做，

但我單獨使用是沒問題的。

至於其他款式的三十五毫米攝影機，

我在操作上都至少需要一名助理。

然而透過這台手持式攝影機，

我依舊能拍出高解析度的畫面。

我的第二個工具，

相反的是一台 Hi-8 攝影機。

這個新的格式剛被引入，

與先前常見的八毫米相比有大幅改進。

這台隨身攝影機不僅輕巧，

還能夠收音。

若前者（Eyemo）是為拍城市全景而生，

Hi-8 就是電子筆記本。

我會依據不同的拍攝環境，

在兩者之間做選擇，

無需遷就於攝影團隊，

也無需在我和耀司之間的溝通來回確認。

我整年享盡了一切優待，

能以超近距離觀察耀司的設計與剪裁工作，

以及試穿與時裝秀，

和不同系列服飾的製作過程，

亦即提供給日本當地市場與國際市場的服飾。

其中又分為男裝與女裝，

還有冬季款與夏季款。

一整年共有八個不同的計畫在進行。

在這複雜的拼圖逐漸成形時，

我的腦海中慢慢地有了他工作的形象。

他向我介紹的服飾設計過程，

比我原先所想的要複雜許多，

而他的工作和我的相同，

都不是能夠單獨完成的，

也無法以單一技能定義，

是一種辛苦的多層次形塑工作。

我注意到，

耀司在初期會進行大量的研究，

且面向相當廣泛，

包含歷史、藝術、社會學與心理學。

他也會在繪畫與攝影中尋找靈感，

但對他而言更重要的

是直接地觀察人們。

他會經過一個寫作、繪圖、剪輯的過程

（雖然這裡借用了電影剪輯的概念，

但他真的把素材剪了下來），

而試鏡在他的工作裡就像是即興演出。

除此之外如同電影製作，

一個龐大的團隊是免不了的。

耀司不僅有預算與時間的壓力，

還必須熟稔行銷、營運與廣告。

他的每一個成品與電影同樣，

都是數個月辛勤工作的成果，

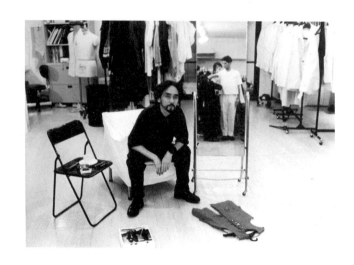

有苦有淚，

也有完成後的喜悅。

我越是深入了解他的工作，

便越是認為我們的工作高度相似。

他的作品成果給人第一眼的印象，

較詩歌、攝影與電影要難捕捉，

畢竟不像書能夠裝訂與印刷，

也不能被掛在牆上或在影廳放映。

服飾必須實際地穿在身上，

但就第二眼的印象而言，

這就不是缺點了，

絲毫無損他作品的價值。

因為衣服終究要穿在身上，

無論私下或在公開場合，

我們都有賴於它們的存在。

除此之外，

人們穿著衣服並感受衣服，

而這並不是件小事，

畢竟詩歌、攝影與電影（延續先前的比較）完全辦

　　不到。

與其他的襯衫、西裝、裙裝與大衣相比，

至少就我的理解來說，

耀司的衣服幫助了人們做自己。

他有時會善用令人驚豔的空間感，

令一些我認識的人感到，

穿上他所設計的服飾，

能透過肌膚感受到無比的舒適。

耀司透過服飾呈現出

他對於美感、傳統、價值、意涵、

歷史、永續與信任的深刻理解。

我之後意識到，

他透過結合一切創造出了認同感，

而服飾正是傳遞的媒介，

程度拿捏得恰到好處。

這是我自己經驗的結論。

有時在不順遂的日子，

只要穿上耀司所設計的西裝，

我便會瞬間感到自己強而有力，

或因此得到了慰藉，並感到平靜。

（當然在順遂的日子，

也值得用耀司的服飾來犒賞自己。）

若認為，

時尚設計師不可能將這種感覺「加工」至服飾，

那你可大錯特錯了，

我看著耀司做到了，我就在現場 s 。

儘管我仍看不透他的方法，

但或許是一部分的天分、

一部分的努力、

一部分的經驗、

一部分的堅持、

一部分的敏銳觀察，

再加上一部分的心理洞悉。

除此之外我認為還有「認同」，

其強化了上述所有的元素，

並使他總是將人放在心上。

請別誤解，

我並不是說，所有的時尚設計師都是如此。

我只有說：耀司是這樣的。

山本耀司認識我

《城市時裝速記》是我為一名男人和他的專業所做
　　的描繪，
若只有我一個人製作，
絕對無法完成。
最後一次在巴黎的拍攝，
我與一個大團隊共事了整整一週，
並找來了我最信任的攝影師羅比・穆勒。
拍電影畢竟是個大工程，
考驗了製作電影的手工，
而耀司絕對因此多了解了我不少，
如同我了解他那般。

我的下一個計畫是《直到世界末日》，
而我們的合作依舊持續著。
只是相反過來，
山本為我的主角設計服飾。
那是一部一九九〇年拍攝的科幻電影，
講述了二〇〇〇年不遠的未來。
劇中角色的穿著馬虎不得，

必須滿足人們對於未來的想像，

因此音樂與形象設計便很重要。

我將劇本寄給了耀司，

描述了角色生平與其性格。

在選角結束之後，

我們將演員的身形尺寸寄去東京。

接下來有好一陣子什麼消息也沒有。

隨著開拍的日子越來越近，

我認真開始感到緊張了。

耀司該不會忘了吧？

那演員們要穿什麼？

然而就在這個時候，

好幾個巨大的箱子抵達了海關。

我們終於在威尼斯的拍攝地收到了包裹，

並在開箱的瞬間感受到了近似於聖誕節的喜悅。

演員在穿上戲服後，

瞬間便化身為角色，

與我原先的想像如出一轍。

如同我的計畫，

威廉・赫特（William Hurt）飾演山姆・法貝（Sam
　　Farber），

而他穿上了一件口袋比往常來得多的亞麻套裝，

成為了一名探險家、地質學家、世界旅人。

蘇薇戈・多馬丁（Solveig Dommartin）則勇敢無懼，

成為了一名來自未來的女人，

而她的服飾由亮片立體縫製而成，

在燈光下會有截然不同的效果。

耀司並沒有見過我的演員，

只讀過我對於角色生平的筆記，

並依據我的希望與想像，

為他們裁製服裝。

我著實大吃一驚，

因為對比我想像中的模樣，

那些服裝簡直完美。

能看見演員大變身，

完全是種享受。

（拍攝過程就是另一種體驗了。

我們一年來幾乎橫越了整個地球，

最後累到快要虛脫，

彷彿有劫後餘生的感覺。）

幸運的是，

威廉・赫特的尺寸和我一樣，

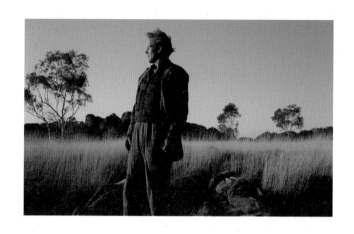

因此在電影拍攝完畢後，

有整整一年

我都穿著他的沙漠套裝旅行。

那套裝幾乎是為攝影師量身設計的，

甚至一年後我還發現有隱藏的口袋，

是先前完全沒注意到的。

當我在向耀司描述山姆‧法貝這個角色時，

只順帶提及了，

這名地質學家經常外出，

並會將找到的東西順手塞進口袋，

一如大大小小的石頭、貝殼、樹葉，

與其他搜集來的東西。

因此這個套裝再適合他不過了，

這個「愛上地球的男人」，

這劇本中的形容

是我偷偷向耀司透露的。

他將我的描述「翻譯」成套裝，

並精準地呈現了這個角色。

威廉‧赫特只要穿上這身套裝，

便能瞬間化身為角色入戲。

（好啦，其實沒有這麼簡單。）

我想為耀司多方面的天賦再添一筆：

他也是一名說故事的人。

這麼多年後我跟他依舊親近，

就像是兄弟一般。

於二〇一四年為《山本耀司》（*Yamamoto & Yohji*）一書而寫

保羅‧塞尚的畫素⋯⋯
保羅‧塞尚

在繪畫史中，

有個問題不斷地被提出：

「人能畫什麼？」

或在當代的另一個說法是：

「有什麼是人畫不了的？」

在二十世紀初，

沒有人比保羅‧塞尚（Paul Cézanne）更執著於這個
　問題。

我在入神地盯著這小幅的傑作時，

有了新的體悟。

當我透過過去的思緒，

試圖沉浸於這幅畫時，

我驚訝地發現，自己無法想像

〈聖維克多山〉（La Montagne Sainte-Victoire）這幅畫，

塞尚究竟是如何創作的。

（這已經不是第一次了。）

即使已經二十一世紀，

這幅畫的形成，

對我而言仍是一個艱澀的謎團。

材料當然是鉛筆、水彩與紙張，

但這並無法解釋我眼前的畫面。

最令我難以置信的是，

這幅畫同時具備了情感與分析。

當我試圖想像我站在他的位置，

塞尚站（或坐）著遠眺高山，

接著將目光移向紙上的顏料，

這個畫面令我感受到了一種矛盾，

亦即他在看見（並向我們展現）感動內心深處的畫
　面後，

接著進行理性剖析，

但這兩件事怎麼有辦法同時進行？

我之所以說，

塞尚看見了感動內心深處的畫面，

是因為我明顯地感受到，

這不大的畫作散發出一種溫柔，

並充滿了呵護、親愛與謹慎（當然還有歡愉），

而這是很難透過紙張傳達的。

下方明亮的大地色，

與上方的天空藍合而為一，

並透過輕鬆與愜意，

呈現出了山脊之美，

及其壯麗與莊嚴。

甚至連爬升的高度，

都完美地呈現在這幅畫中。

只有真正打從心底愛上這座山的人、

只有喜愛站在這座山前勝過世上其他一切的人、

只有極度敬重這座山的「本質」的人，

才能夠傳遞精髓。

我說他同時進行了理性剖析，
意思不是真的將聖維克多山剖開，
而是實際畫出山在自己眼中的模樣，
並對眼前的景象進一步分析與理解。
這樣說好像也不對，
他在畫布上分析的應該是視覺條件，
亦即構成聖維克多山的條件。
思考了一陣子後，
我認為他呈現的應該是一種複合體，
亦即反映出山景的視覺條件。

他非常熱愛那座山，
那座被陽光籠罩的山，
因此連光線都嘗試捕捉下來。
（這裡說的不只是具體形式，
還有山與他之間的關係。）
他甚至反思了自己的眼界，
並畫出透過眼睛投射在心上，
以及所感受到的精神。
他因此試圖理解，
一切是如何產生的，
讓他能夠畫出這樣的形象。
又是否自己真有資格，

真正地看見、畫下並展現，

那座山該被「保存」的樣子，

亦即透過畫布反映給觀賞者。

塞尚於是將四散的元素重組了起來，

僅透過幾支鉛筆與清淡的水彩顏料，

但具體的方式，

我至今仍毫無頭緒……

也許、或許、可能，

塞尚並沒有想太多，

「只是畫」而已，

但上述的一切還是以某種形式發生了，

在他的眼中、心中、腦中，

否則只剩下虛無。

難道這都是我的幻想嗎？

在已經過了一百年之後？

當時（甚至現在）怎麼有人能夠

如此地「拆解」眼前的現象，

之後再將支離破碎的一切重組？

或許我在意的是時間點，

畢竟塞尚之後過了百年，

這已不是什麼稀奇的事了，

人們能將極細微的原子（或像素）重組。

數位相機就能做到，

無論使用者想不想或願不願意。

我們已經習慣了這一切，

並視之為理所當然。

或許這小幅的〈聖維克多山〉畫作

其令人不可思議的特點是，

透過最新科技能夠輕易達成的成果，

當時首次有人能夠做到，

而且用的還是鉛筆與水彩。

我們為他所做到的感動不已，

因為我們至今仍做不到。

如此一來，

觀賞這幅一九〇〇年的水彩畫，

可說是一種對於巨大失落的體悟。

（或是對於歷史的文化適應。）

於二〇一四年為巴黎奧塞美術館的《夢想檔案》

（*Les archives du rêve – Carte blanche à Werner Spies*）展覽圖錄所寫

附錄

圖文出處

〈我寫故我思〉
出自溫德斯二〇一五年為此書所寫之原文。

英格瑪・柏格曼
〈致（無關）英格瑪・柏格曼〉
本文寫於一九八八年英格瑪・柏格曼七十歲生日之際，
同年以瑞典語首次公開於：*Chaplin 30*, Nr. 2/3, hg. von Lars
Ahlander。德語版首次公開於一九八八年溫德斯的著作：*Die
Logik der Bilder*, Verlag der Autoren, Frankfurt a. M. 1988。

〈二〇〇七年七月三十日〉
出自溫德斯二〇一五年為此書所寫之原文。

米開朗基羅・安東尼奧尼
〈與安東尼奧尼一起的時光〉
出自溫德斯此書前言：*Die Zeit mit Antonioni. Chronik eines
Films*, Verlag der Autoren, Frankfurt a. M. 1995。二〇一五年於本
書續寫。

圖：
〈文・溫德斯與米開朗基羅・安東尼奧尼〉，一九九四
© Donata Wenders, Berlin

愛德華・霍普
〈美國夢圖集〉
首次公開（刪減版）於：*Die Zeit*, Ausgabe vom 29.3.1996。

圖：
〈旅館房間〉，一九三一
油畫於畫布，152.4 × 165.7 cm
馬德里提森—博內米薩博物館 （Museo Thyssen-Bornemisza）
Photo © Museo Thyssen-Bornemisza

〈紐約的房間〉，一九三二
油畫於畫布，74.4 × 93 cm
安娜暨法蘭克慈善基金會（Anna R. and Frank M. Hall
Charitable Trust）
謝爾頓藝術博物館（Sheldon Museum of Art）， 內布拉斯加大
學，林肯，美國
Photo © Sheldon Museum of Art

〈海邊的房間〉，一九五一
油畫於畫布，74.3 × 101.6 cm
史蒂芬・卡爾頓・克拉克（Stephen Carlton Clark, B.A.）遺贈，
一九〇三
耶魯大學美術館，紐哈芬（New Haven），康乃狄克州，美國
Photo © Yale University Art Gallery

〈紐約電影〉，一九三九
油畫於畫布，81.9 × 101.9 cm
匿名贈與
當代藝術博物館，紐約，美國。
Photo © The Museum of Modern Art/Scala, Florenz

彼得・林德柏格

〈這男人是如何做到的？〉

以英文刊登於此書前言：Peter Lindbergh, *Stories*, Arena Editions, Santa Fé 2002。德文版由溫德斯親自改寫。

圖：

〈娜歐蜜・坎貝兒、琳達・伊凡吉莉絲塔、塔嘉娜・帕迪斯、克莉絲蒂・杜靈頓、辛蒂・克勞馥〉（Naomi Campbell, Linda Evangelista, Tatjana Patitz, Christy Turlington, Cindy Crawford）

紐約，美國，一九八九

〈凱特・摩絲〉（Kate Moss）

紐約，美國，一九九四

Photos & © Peter Lindbergh, Paris

安東尼・曼

〈西部人〉

紀念安東尼・曼之百歲冥誕，首次公開（刪減版）於：*Frankfurter Allgemeine Zeitung*, Ausgabe vom 1./2. Juli 2006。

道格拉斯・瑟克

〈苦雨戀春風〉

首次公開（刪減版）於：*Süddeutsche Zeitung*, Ausgabe vom 16.11.2006。

圖：

《苦雨戀春風》電影片段

環球影業友善授權

塞繆爾‧富勒

〈說故事的人〉

為塞繆爾‧富勒此書英國初版之英文前言：*The Dark Page*, hg. von Damien Love, Kingly Books, Glasgow 2007。

圖：

塞繆爾‧富勒於《終結暴力》（法國／德國／美國，一九九七），文‧溫德斯攝。

© Wim Wenders Stiftung 2015

曼諾‧迪‧奧利維拉

〈時間旅人〉

為曼諾‧迪‧奧利維拉之百歲祝壽賀詞，首次公開（刪減版）於：*Die Zeit*, Ausgabe vom 16.12.2008。

圖：

曼諾‧迪‧奧利維拉於《里斯本的故事》（德國，一九九四／一九九五），文‧溫德斯攝。

© Wim Wenders Stiftung 2015

碧娜‧鮑許

致碧娜兩講

〈讓自己感動〉

於二〇〇八年八月二十八日發表於聖保羅教堂，為法蘭克福市頒發歌德獎予碧娜‧鮑許之頌詞。首次公開於：*Sinn und Form*, 6. Heft, November/ Dezember 2009。

〈目光與語言〉

發表並首次公開於二〇一一年四月三十日，為柏林的科學暨藝術功勳勳章頒授晚宴致詞。

詹姆斯・納赫特韋

〈致詹姆斯・納赫特韋的講稿〉
於二〇一二年二月十三日發表於森柏歌劇院（Semperoper），
為頒授德勒斯登獎予詹姆斯・納赫特韋之頌詞。首次公開（刪減版）於：*Die Zeit*, Ausgabe vom 16.2.2012。

小津安二郎

〈消逝的天堂〉
首次以英文公開於文・溫德斯與瑪莉・佐爾納奇所撰寫的：
Inventing Peace – a dialogue on perception, I. B. Tauris & Co Ltd, London 2013。德文版由溫德斯親自改寫。

圖：
出自電影《東京物語》
DVD und © trigon-film, Ennetbaden, Schweiz

安德魯・魏斯

〈第三次觀看〉
首次以英文公開於文・溫德斯與瑪莉・佐爾納奇所撰寫的：
Inventing Peace – a dialogue on perception, I. B. Tauris & Co Ltd, London 2013。德文版由溫德斯親自改寫。

圖：
〈海邊的風〉，一九四七
蛋彩畫於畫板，47×70 cm
查爾斯・H・摩根（Charles H. Morgan）贈與
國家藝廊，華盛頓，美國
© Andrew Wyeth
Photo © National Gallery of Art

〈克里斯蒂娜的世界〉，一九四八
蛋彩畫於打底畫布，81.9×121.3 cm
當代藝術博物館，紐約，美國。
© Andrew Wyeth
Photo © The Museum of Modern Art/Scala, Florenz

芭芭拉・克雷姆

〈寫實大師〉
二〇一三年十一月十五日講於馬丁葛羅皮亞斯展覽館
（Martin-Gropius-Bau），為芭芭拉・克雷姆於柏林的攝影展
「攝影集　一九六八至二〇一三」的開幕致詞。首次公開（刪
減版）於芭芭拉・克雷姆所撰寫的：*Augenblicke. Photographien*,
Kunst-KabinettImTurm, Grünstadt/Sausenheim 2014。

圖：
〈兄弟之吻〉，一九七九
〈奧芬巴赫〉，一九六八
Photo & © Barbara Klemm, Frankfurt am Main

山本耀司

〈認識山本耀司〉
首次以英文公開於：Yamamoto & Yohji, Contributions by Wim
Wenders, Jean Nouvel, Charlotte Rampling and Takeshi Kitano,
Rizzoli, New York 2014。德文版由溫德斯親自改寫。

圖：
山本耀司於《城市時裝速記》（德國／法國，一九八八／
一九八九），文・溫德斯攝。
© Wim Wenders Stiftung 2015

威廉‧赫特於《直到世界末日》（德國／法國，一九九〇／
一九九一），文‧溫德斯攝。
© Wim Wenders Stiftung 2015

保羅‧塞尚
〈保羅‧塞尚的畫素……〉
原文由莉迪‧歐珊瑟里奧（Lydie Échasseriaud）譯成法文，
發表於二〇一四年，為巴黎奧塞博物館同年三月二十六日至
六月三十日之《夢想檔案》展覽圖錄：hg. von Werner Spies,
Musée d'Orsay, Paris/Ed. Hazan, Malakoff 2014。德文版首次公開
於溫納‧史畢斯（Werner Spies）編輯的：*Das Archiv der Träume.*
Meisterwerke aus dem Musée d'Orsay。及奧地利阿爾貝蒂娜博物
館（Albertina）二〇一五年一月三十日至五月三日之展覽圖錄
《竇加、塞尚、秀拉》（*Degas, Cézanne, Seurat*, Sieveking Verlag,
München 2015）。

圖：
〈聖維克多山〉，一九〇〇至一九〇二
水彩及鉛筆於畫紙，31.1 × 47.7 cm
奧塞美術館
© RMN-Grand Palais (Musée d'Orsay)

我們在此感謝芭芭拉·克雷姆、彼得·林德柏格、多娜塔·溫德斯，與安德魯·魏斯的繼承人、文·溫德斯基金會，及各大博物館與電影製作公司的慷慨授權，讓我們得以印刷本書中的相片。

文·溫德斯在此向他的妻子多娜塔為長久以來的支持表達感謝。他同時也感謝勞拉·史密特（Laura Schmidt）的校對與建議，及瑪莉·佐爾納奇為《發明和平》的合作。

溫德斯大事紀：電影、展覽、出版物

F：電影／D：紀錄片／K：短片／A：展覽／P：出版物（僅第一版）。電影與出版物的年份為首次公開時間。

二〇一九

- 《文·溫德斯焦點室，2019 夏展》（*Wim Wenders Focus Room, Summer Exhibition 2019*），皇家藝術學院（Royal Academy of Arts），倫敦，英國（A）
- 《前歷史，現代之謎》（*PRÉHISTOIRE, UNE ÉNIGME MODERNE*），龐畢度中心（Centre Pompidou），巴黎，法國（A）
- 《（感）動：文·溫德斯》（*(E)motion: Wim Wenders*），大皇宮（Grand Palais），巴黎，法國（A）
- 《行走的影子》（*A Walking Shadow*），布萊恩｜莎斯恩藝廊（Blain|Southern），柏林，德國（A）
- 《文·溫德斯。早期攝影 1960 年代到 1980 年代》（*Wim Wenders. Early Photographs 1960s-1980s*），奧地利電影資料館（Filmarchiv Austria），維也納，奧地利（A）

二〇一八

- 《教宗方濟各》（*Pope Francis - A Man of His Word*）（F）
- 《當愛未成往事》（*Submergence*）（F）
- 《文·溫德斯。水景作品》（*Wim Wenders. Water Works*），VGP 出版集團的媒體中心（Medienzentrum der Verlagsgruppe），帕薩，德國（A）
- 《德蘭，巴爾蒂斯，賈科梅蒂：藝術家友誼》（*Derain, Balthus, Giacometti. An artistic friendship*），曼弗雷基金會（Fundación Mapfre），馬德里，西班牙（A）
- 《早期作品：1964-1984》（*Early Works: 1964-1984*），布萊恩｜莎斯恩藝廊，倫敦（A）

· 《在利伯曼工作室：萊科・克默拉與多娜塔及文・溫德斯對話》（*Im Atelier Liebermann: Leiko Ikemura im Dialog mit Donata und Wim Wenders*），馬克思·利伯曼之家美術館（Max Liebermann Haus），柏林，德國（A）

· 《蛻變時節》（*The Times They Are A-Changin'*），巴斯蒂安藝廊（Galerie Bastian），柏林，德國（A）

· 《文・溫德斯，瞬間故事》（*Wim Wenders, Sofort Bilder*），C|O 柏林，德國（A）

· 《在利伯曼工作室：萊科・克默拉與多娜塔及文・溫德斯對話》，Walther König 書店出版社（Verlag der Buchhandlung Walther König），科隆，德國（P）

二〇一七

· 《文・溫德斯。瞬間故事。文・溫德斯的拍立得》（*Wim Wenders. Instant Stories. Wim Wenders' Polaroids*），攝影家藝廊（The Photographer's Gallery），倫敦，英國（A）

· 《德蘭，巴爾蒂斯，賈科梅蒂：藝術家友誼》，巴黎市現代藝術博物館（Musée d'Art Moderne de la Ville de Paris），巴黎，法國（A）

· 《迷失天使城》（*Land of Plenty*），巴斯蒂安藝廊，柏林，德國（A）

· 《採珠人》（*Die Perlenfischer*），丹尼爾・巴倫波因（Daniel Barenboim）指揮國家歌劇院在席勒劇場演出，柏林

· 《文・溫德斯，瞬間故事》，希爾瑪莫澤出版社（Verlag Schirmer/Mosel），慕尼黑，德國；泰晤士與漢德森出版社（Thames & Hudson），倫敦（P）

二〇一六

· 《戀夏絮語》（*Die schönen Tage von Aranjuez*）（F）

· 《十二段獨奏》（*12 Solos*），布萊恩｜莎斯恩藝廊，柏林（A）

· 《「角色間的空間可承載重量」伊沃・韋塞爾收藏展》（*"The space between the characters can carry the load". Collection*

Ivo Wessel），韋瑟堡美術館（Museum Weserburg），不來梅，
德國（A）

二〇一五

- ·《溫德斯的音樂驅動》（*Wim's Driven by Music*），音樂合輯，
 三張黑膠唱片的專輯。
- ·《「朗朗日光下聲音也閃耀」文 · 溫德斯在葡萄牙的踏查》
 （*"In broad daylight even the sounds shine". Wim Wenders scouting
 in Portugal*），阿莫雷拉蓄水池博物館（Reservatório da Mae
 d'Água das Amoreiras），里斯本，葡萄牙（A）
- ·《心之境。文與多娜塔 · 溫德斯》（*Places of the Mind. Wim
 & Donata Wenders*），波卡藝廊（Polka Galerie），巴黎（A）
- ·《時光膠囊－沿途風光　近期攝影》（*Time Capsules – By the
 side of the road. Recent photographs*），布萊恩｜莎斯恩藝廊，
 柏林（A）
- ·《擁抱遺忘的過去》（*Every Thing Will Be Fine*）（F）
- ·《美國》（*America*），潘查別墅藝展（Villa e Collezione
 Panza），瓦雷澤省（Varese），義大利（A）
- ·《真實、景象、攝影》（*4REAL & TRUE2. Landschaften.
 Photographien*），藝術宮博物館（Museum Kunstpalast），杜
 塞道夫（A）
- ·《美國》，義大利環境基金會（FAI），米蘭，義大利（P）
- ·《真實》（*4REAL & TRUE2*），希爾瑪莫澤出版社（Verlag
 Schirmer/Mosel），慕尼黑（P）
- ·《西部再寫》（*Written in the West, Revisited*），希爾瑪莫澤
 出版社，慕尼黑（P）
- ·《溫德斯論藝術：塞尚的畫素與觀看藝術家的眼光》，作
 家出版社，法蘭克福（P）

二〇一四

- ·《薩爾加多的凝視》（*The Salt of the Earth*）（D）
- ·《教堂文化》（*Cathedrals of Culture*，立體電影）

- 《場所、怪異、寂靜》（*Places, strange & quiet*），GL Strand 藝展空間，哥本哈根，丹麥（A）
- 《城市孤寂》（*Urban Solitude*），會議宮（Palazzo Incontro），羅馬，義大利（A）

二〇一三

- 《遊記：亞美尼亞、日本、德國》（*Appunti di Viaggio. Armenia Giappone Germani*），皮尼亞泰利別墅（Villa Pignatelli），拿坡里，義大利（A）
- 《攝影》（*Photographs*），索瑞格基金會（Fundació Sorigué），萊里達（Leida），西班牙（A）
- 《發明和平》（與瑪莉・佐爾納奇），L.B.陶里斯出版社（L.B. Tauris），倫敦，英國（P）

二〇一二

- 《建築師日記》（*Notes from a Day in the Life of an Architect*），彼得・卒姆托（Peter Zumthor）的工作日常，（D）
- 《場所、怪異、寂靜》，東光攝影藝廊（Ostlicht.），維也納，奧地利（A）；堤壩之門美術館（Deichtorhallen），漢堡（A）
- 《地球表面圖集》（*Pictures from the Surface of the Earth*），Dirimart 畫廊，伊斯坦堡，土耳其（A）；多媒體藝術博物館，莫斯科，俄羅斯（A）
- 《記憶之外》（*Beyond Memory*，團體展），邊線博物館（The Museum on the Seam），耶路撒冷，以色列（A）
- 《碧娜・鮑許：電影及其舞者》（*Pina. Der Film und die Tänzer*），希爾瑪莫澤出版社，慕尼黑（P）

二〇一一

- 《碧娜・鮑許》（*PINA*）（F / D）
- 《場所、怪異、寂靜》，鹿腿畫廊（Haunch of Venison），倫敦（A）
- 《場所、怪異、寂靜》，哈提耶・康茨出版社（Verlag Hatje Cantz），東菲德登（Ostfildern）（P）

二〇一〇

- 《若建築能開口》（*If Buildings Could Talk*）（D／K）
- 《場所、怪異、寂靜》，聖保羅藝術博物館，聖保羅，巴西（A）

二〇〇九

- 《尾道市之旅》（*Journey to Onomichi*），海納・巴斯蒂安文化中心（Heiner Bastian），柏林（A）
- 《尾道市之旅》，希爾瑪莫澤出版社，慕尼黑（P）

二〇〇八

- 《帕勒摩獵影》（*Palermo Shooting*）（F）
- 《人際之間》（*Person to Person*），為多段式電影《八》（8）製作（K）

二〇〇七

- 《戰爭在和平》（*War in Peace*）（K）
- 《隱形的犯罪》（*Invisible Crimes*），為紀錄片《隱形》（Invisibles）製作（D）

二〇〇六

- 《地球表面圖集》（*Immagini dal Pianeta Terra*），奎里納爾宮（Scuderie del Quirinale），羅馬（A）
- 《文・溫德斯》，當代藝術博物館，貝爾格勒（Belgrad），塞爾維亞（A）
- 《尾道市之旅》，表參道之丘藝廊（Omotesando Hills Gallery），東京，日本（A）

二〇〇五

- 《別來敲門》（*Don't Come Knocking*）（F）
- 《地方的意義》（*A Sense of Place*），作家出版社，法蘭克福（P）

二〇〇四

- 《迷失天使城》（F）
- 《螢光幕下的文・溫德斯與多娜塔》（*Off Scene, Wim*

and Donata Wenders），菲拉格慕博物館（Museo Salvatore Ferragamo），佛羅倫斯，義大利（A）

· 《文・溫德斯》，阿爾路斯美術館（Aarhus Kunstmuseum），丹麥（A）

· 《文・溫德斯》，詹姆斯・可漢藝廊（James Cohan Gallery），紐約，美國（A）

· 《時間與空間：當代景觀視角》（*Images of Time and Place, Contemporary Views of Landscape*，團體展），雷曼藝術學院藝廊（Lehman College Art Gallery），紐約，美國（A）

· 《文・溫德斯》，馬拉比尼藝廊（Galleria Marabini），波隆那，義大利（A）

· 《地球表面圖集》，中華世紀壇，北京，中國（A）；上海當代藝術館，上海，中國（A）；廣東美術館，廣東，中國（A）

· 《螢光幕下的文・溫德斯與多娜塔》，波利斯坦帕出版社（Edizioni Polistampa），佛羅倫斯，義大利（P）

二〇〇三

· 《黑暗的靈魂》（*The Soul of a Man*），紀錄片系列《藍調》（*The Blues*）第二集（F / D）

· 《地球表面圖集》，鹿腿畫廊，倫敦，英國（A）；當代藝術博物館，雪梨，澳洲（A）；城市畫廊（City Art Gallery），威靈頓，紐西蘭（A）；尤汀藝廊（Juerg Judin），蘇黎世，瑞士（A）

· 《一言難盡：科隆頌歌之書》（*Viel Passiert. Das Buch zum BAP-Film*），希爾瑪莫澤出版社，慕尼黑（P）

二〇〇二

· 〈距離托納十二哩〉（Twelve Miles to Trona），為多段式電影《十分鐘前後》（*Ten Minutes*）製作（K）

· 《一言難盡：科隆頌歌》（*Viel Passiert. Der BAP-Film*）（D）

· 《地球表面圖集》，古根漢美術館，畢爾包（Bilbao），西班牙（A）

二〇〇一

· 《地球表面圖集》，漢堡火車站，柏林（A）

· 《地球表面圖集》，希爾瑪莫澤出版社，慕尼黑（P）

二〇〇〇

· 《百萬大飯店》（*The Million Dollar Hotel*）（F）

· 《樂士浮生錄》（*Buena Vista Social Club*），羅斯藝廊（Rose Gallery），伯格芒藝術區（Bergamot Station），聖莫尼卡（Santa Monica），美國（A）

· 《心是一個睡美人與百萬大飯店》（*The Heart is a Sleeping Beauty, The Million Dollar Hotel – Filmbuch*，與多娜塔·溫德斯共同撰寫），希爾瑪莫澤出版社，慕尼黑（P）

一九九九

· 《樂士浮生錄》（D）

· 《樂士浮生錄》，希爾瑪莫澤出版社，慕尼黑（P）

一九九八

· 《威利·尼爾森的戲劇專輯》（*Willie Nelson at the Teatro*）（D）

一九九七

· 《終結暴力》（*Am Ende der Gewalt*）（F）

一九九六

· 《光之幻影》（*Die Gebrüder Skladanowsky*），與慕尼黑影視應用大學學生共同製作（F）

· 《文·溫德斯：場景與記憶》（*Wim Wenders: Landscape and Memory*），當代攝影藝廊（Gallery of Contemporary Photography），聖莫尼卡，美國（A）

· 《文·溫德斯：攝影》（*Wim Wenders: Photos*），國際移動展（Internationale Wanderausstellung），歌德學院（Goethe-Institute）（A）

· 《文·溫德斯：攝影》，布勞斯出版社（Edition Braus），海德堡（P）

一九九五

· 《在雲端上的情與慾》（*Al di là delle Nuvole*），與米開朗基羅・安東尼奧尼共同導演（F）

· 《盧米埃爾與四十大導》片段（*Lumière et Compagnie*，國際電影計畫）（K）

· 《曾經：文・溫德斯攝影作品》（*Once – Photographs by Wim Wenders*），法雅客（FNAC），柏林（A）；盧佛羅別墅（Villa Rufolo），拉維洛（Ravello），義大利（A）

· 《與安東尼奧尼一起的時光》（*Die Zeit mit Antonioni. Chronik eines Films*），作家出版社，法蘭克福；蘇格拉底出版社（Edizioni Socrates），羅馬；方舟出版社（L'Arche Editeur），巴黎（P）

一九九四

· 《里斯本的故事》（*Lisbon Story*）（F）

· 《曾經：文・溫德斯攝影作品》，羅斯別墅，波隆那，義大利；法雅客，巴黎，法國；澀谷 PARCO，東京，日本（A）

· 《文・溫德斯攝影作品》（*Wim Wenders Photographs*），帕勞德斯史加拉藝術館（Sala Parpallo Palau Dels Scala），瓦倫西亞，義大利；聖特爾莫博物館（San Telmo Museum），多若斯迪亞（San Sebastian），西班牙（A）

· 《曾經》（*Einmal*），作家出版社，法蘭克福；蘇格拉底出版社，羅馬，義大利（第一版於一九九三年）；方舟出版社，巴黎，法國（P）

一九九三

· 《咫尺天涯》（*In weiter Ferne, so nah!*）（F）

· 《曾經：文・溫德斯攝影作品》，展覽宮（Palazzo delle Esposizioni），羅馬，義大利（A）

· 《文・溫德斯攝影作品》，雙年展（Biennale），威尼斯，義大利（A）；路易斯安那現代藝術博物館，漢勒貝克（Humlebaek），丹麥（A）

· 《電子繪圖》（*Electronic Paintings*），蘇格拉底出版社，羅馬，義大利（P）

一九九二

· 《亞莉莎：熊與石戒》（*Arisha, der Bär und der steinerne Ring*）（K）

· 《文·溫德斯攝影作品》，西武澀谷店，東京，日本（A）；清水寺，京都，日本（A）；愛麗舍攝影博物館（Musée de L'Elysée），洛桑，瑞士（A）

· 《羅伯特·亞當斯／文·溫德斯》（*Robert Adams – Wim Wenders*），美國文化中心（Amerika Haus），柏林（A）

· 《西部書寫》（*Written in the West*），黑色修道院城市藝廊（Städtische Galerie Schwarzes Kloster），弗萊堡（A）

· 《觀看的行為》（*The Act of Seeing*），作家出版社，法蘭克福（P）

一九九一

· 《直到世界末日》（*Bis ans Ende der Welt*）（F）

· 《文·溫德斯攝影作品》，慕尼黑影視應用大學，慕尼黑（A）；法黑克萊藝廊（Fahey/Klein Gallery），洛杉磯，美國（A）

一九九〇

· 《文·溫德斯攝影作品》，瑪麗─路易魏斯藝廊（Galerie Marie-Louise Wirth），蘇黎世，瑞士（A）

《西部書寫》，聖伊里耶─拉佩爾什（Saint-Yrieix-La-Perche），法國（A）

一九八九

· 《城市時裝速記》（*Aufzeichnungen zu Kleidern und Städten*）（D）

· 《文·溫德斯攝影作品》，F. C. 貢德拉赫藝廊（Galerie F. C Gundlach），漢堡（A）

一九八八

- ·《西部書寫》，特里納爾博物館（Palazzo della Triennale），米蘭，義大利（A）；邁阿密電影協會，邁阿密，美國（A）；歌德學院，斯德哥爾摩，瑞典（A）；歌德學院，哥本哈根，丹麥（A）
- ·《影像邏輯》（Die Logik der Bilder），作家出版社，法蘭克福（P）

一九八七

- ·《慾望之翼／柏林蒼穹下》（Der Himmel über Berlin）（F）
- ·《西部書寫》，攝影展，孔布拉（Coimbra），葡萄牙（A）
- ·《西部書寫》，希爾瑪莫澤出版社，慕尼黑（P）

一九八六

- ·《西部書寫》，龐畢度中心，巴黎，法國（A）
- ·《情感創作》（Emotion Pictures），作家出版社，法蘭克福（P）
- ·《尋找小津》（Tokyo-Ga），加雷夫出版社（Galrev），柏林（P）

一九八五

- ·《尋找小津》（D）

一九八四

- ·《巴黎，德州》（Paris, Texas）（F）

一九八二

- ·《事物的狀態》（Der Stand der Dinge）（F）
- ·《神探漢密特》（Hammett）（F）
- ·《反向鏡頭》（Reverse Angle）（K）
- ·《六六六號房》（Chambre 666）（D）

一九八〇

- ·《水上迴光》（Nick's Film: Lightning over Water）（D）

一九七七

- ·《美國朋友》（Der Amerikanische Freund）（F）

一九七六
· 《公路之王》（*Im Lauf der Zeit*）（F）

一九七五
· 《歧路》（*Falsche Bewegung*）（F）

一九七四
· 《鱷魚家族／島嶼》（*Aus der Familie der Panzerechsen / Die Insel*）（K）

一九七三
· 《愛麗絲漫遊城市》（*Alice in den Städten*）（F）

一九七二
· 《紅字》（*Der scharlachrote Buchstabe*）（F）

一九七一
· 《守門員的焦慮》（*Die Angst des Tormanns beim Elfmeter*）（F）

一九七〇
· 《夏日記遊》（*Summer in the City*）（F）

一九六九
· 《阿拉巴馬：離家兩千光年》（*Alabama: 2000 Light Years from Home*）（K）
· 《三張美國黑膠唱片》（*Drei Amerikanische LP's*）（K）

一九六八
· 《銀城》（*Silver City*）（K）
· 《警察影片》（*Polizeifilm*）（K）

一九六七
· 《發生地點》（*Schauplätze*）（K）
· 《重新出擊》（*Same Player Shoots Again*）（K）

TONE 037

溫德斯談藝術：塞尚的畫素與觀看藝術家的眼光
Die Pixel des Paul Cézanne: und andere Blicke auf Künstler

作者：文・溫德斯 Wim Wenders
譯者：趙崇任
責任編輯：林盈志　封面設計：廖韡　內頁排版：江宜蔚　校對：呂佳真
出版者：大塊文化出版股份有限公司
台北市 105022 南京東路四段 25 號 11 樓　www.locuspublishing.com
讀者服務專線：0800-006689　電話：(02) 87123898　傳真：(02) 87123897
郵撥帳號：18955675　戶名：大塊文化出版股份有限公司
法律顧問：董安丹律師、顧慕堯律師

DIE PIXEL DES PAUL CÉZANNE: UND ANDERE BLICKE AUF KÜNSTLER
by WIM WENDERS
Copyright © Verlag der Autoren, Frankfurt am Main 2015
This edition arranged with Verlag der Autoren GmbH & Co KG
through BIG APPLE AGENCY, INC., LABUAN, MALAYSIA.
Traditional Chinese edition copyright © 2021 Locus Publishing Company
All rights reserved.

總經銷：大和書報圖書股份有限公司
地址：新北市新莊區五工五路 2 號
電話：(02) 89902588　傳真：(02) 22901658

初版一刷：2021 年 4 月
定價：新台幣 480 元
ISBN：978-986-5549-75-6
出版者保留所有相關權利，侵害必究
Printed in Taiwan.

國家圖書館出版品預行編目 (CIP) 資料

溫德斯談藝術：塞尚的畫素與觀看藝術家的眼光 / 文・溫德斯 (Wim Wenders) 著；趙崇任譯.
-- 初版. -- 臺北市：大塊文化出版股份有限公司, 2021.04　　面；　　公分. -- (TONE；37)
譯自：Die Pixel des Paul Cézanne : und andere Blicke auf Künstler
ISBN 978-986-5549-75-6(精裝)　　1. 藝術 2. 藝術家 3. 藝術評論
909.9　　　　　　　　　　　　　　110003431

感謝歌德學院（台北）德國文化中心 協助
歌德學院（台北）德國文化中心是德國歌德學院 (Goethe-Institut) 在台灣的代表機構，六十
餘年來致力於德語教學、德國圖書資訊及藝術文化的推廣與交流，不定期與台灣、德國的
藝文工作者攜手合作，介紹德國當代的藝文活動。

歌德學院（台北）德國文化中心 Goethe-Institut Taipei
地址：100 台北市和平西路一段 20 號 6/11/12 樓
GOETHE INSTITUT 電話：02-2365 7294　傳真：02-2368 7542　網址：http://www.goethe.de/taipei